目青・攝影

MUCHING

青空

悅知文化

或許就像是鑽進一個兔子洞，

跌入了對於生活美好的恬淡世界。

目 錄

日常就是如此，
時而柔軟到想賴在其身上不想前進，
時而卻會強硬逼自己面對。

攝影，讓我享受一個人拍照的孤獨，也拉近了我與被攝者的距離，不論是光線、老舊椅子，還是人。

輯二 ｜ 空色──拍照是孤獨的

不負責攝影講座｜談談與 Instagram 的關係吧～

為 什 麼 會 選 擇 Instagram 來 分 享 照 片 ？／你 在 Instagram 上第一次被大家稱讚的照片是？／有人會 說你放在 Instagram 上的照片太夢幻嗎？／ Instagram 一開始是只放單張照片的，你會有選擇困難嗎？／ 你最喜歡的 Instagram 帳號是？

輯三｜瑠璃色—背後的愛意

看不見的，並非不存在，所有的影像背後都有其意義，那應該是我對這個世界的愛意吧。

不負責攝影講座｜與體內小情緒共處的點點滴滴
你是個情緒起伏很大的人嗎？／看著你的 QA 限動，你已經
成為同學們的心靈導師嗎？／如果失戀了，該怎麼辦才好？
／如果好友心情不好，該怎麼安慰呢？／是不是談完感情，
就不會再愛了呢？

輯四｜深縹色——痛與遺憾是生命的養分

還沒過完人生的全部，所以那些痛苦的事、後悔的事、遺憾的事，都只能算是過場的標配，而我不過正好遇上。

不負責攝影講座｜是那些走過的地方，讓自己成長

如果有外國朋友來，你會帶他去那裡拍照呢？／可以分享你拍照時，最常聽的歌單嗎？／你很少會分享一些黑白的照片，為什麼呢？／你曾經與哪一本書相遇，是值得慶幸的事？

輯五｜青色──工作上的枝微末節

不負責攝影講座｜關於工作沒説的後記

可以分享你的一日工作行程嗎？／你會如何調配工作與
生活的拍照時間？／曾經有因爲私人的情緒而影響拍攝
工作嗎？／在工作上曾做過讓自己後悔的決定嗎？／工
作是否對你造成了一些影響？／請問你經常爲了工作而
熬夜嗎？／如果碰到棘手的拍攝工作時，你會如何讓心
情放鬆？／請問你的攝影配備是？

因爲攝影進入了現在的工作，
而工作則增強自己的攝影能力，
但是，也要小心調配好工作與生活的比重，
讓拍照這件事，不是一種壓力，
而是快樂。

水色

原來生活是這樣過的

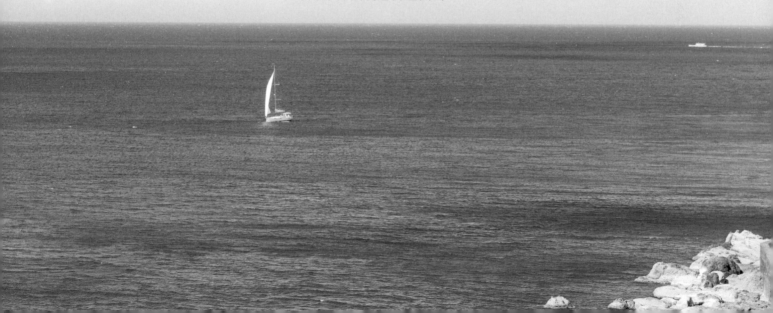

「柔軟的雨水可以滴穿堅硬的大理石」。── 黎里

日常就是如此，
時而柔軟到想賴在其身上不想前進，
時而卻會強硬逼自己面對。

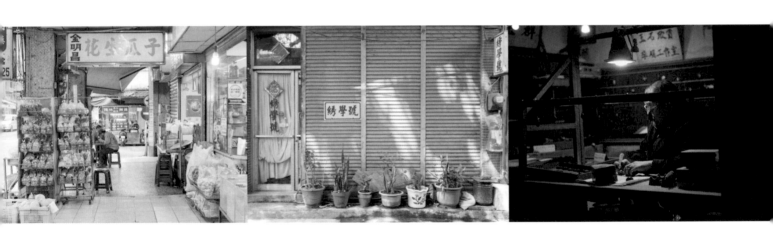

第一次拿起相機就無法放下

還記得第一次擁有相機的時候，只有一個很簡單目的：生活紀錄。

23 歲那年夏天，我開始以相機捕捉生活中的畫面。當時的我正在服兵役，身旁的朋友也開始各自步入不同的軌道，獨處幾乎占滿了我所有的時間。

一個人，在別人的眼裡看起來也許有些孤單，但我不想讓生活的零散記憶隨著時間消失，於是我嘗試記錄。很生活的那種，沒有太多想法，甚至可以說是盲目的捕捉及隨意的按下快門，漸漸的，我發現平凡的日常最具有力量。

有時，只是一個經過的身影就足以為影像說故事。

我們努力在平凡的生活中活著，一幕幕都像是以日常為題的影片，那些熟悉、陌生的街道與人們駐足的樣子，經由影像都成了我人生的一部分。因此，我以自己的角度替那些畫面寫下旁白，有時像日記、有時是心情的寄託。我把這些記錄命名為「攝癮詩」，是我搜集到的生活、也是我珍藏的記憶。有人說，拍照即是記錄下一秒會消失的美好事物，

日子久了，慢慢明白這道理，我告訴自己不去錯過我遇見的美好，所以我的相機永遠不離身。

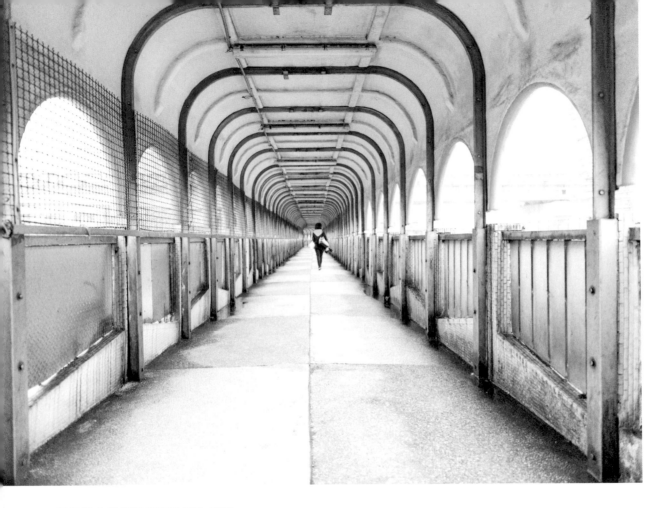

日子總會點綴我們沒發現的劇情

不急著看見未來的形狀

一筆一劃寫著現況

每個故事都有起承轉合

去感受這過程

很快的，你會發現自己就是最精彩的主角

認真喜歡上每一個日子吧

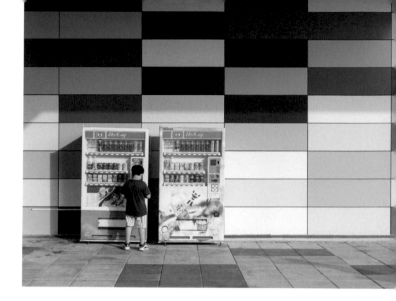

心情不好的話，就去騎腳踏車吧

除了拍照之外，我第二喜歡的事情，應該就是騎腳踏車了。通常都是因為心情不好而會出門去騎一趟，我是這樣設定的：在一開始的起點，心情很糟，但騎到了終點，就要讓心情回復到最好。

在這段不長不短的旅途中，大概是兩個鐘頭的時間，將那些不開心、煩悶的事情思考到底，像是無止盡地挖開它、剖析它，想一想到底為什麼會這樣發生？該如何解決？自己是少做了哪些事情？很多人遇到這樣負面的情緒，多半會直覺想逃開，可能我自己不是這樣的人吧。

當然，有些事情再怎麼想也無法想得透徹，例如感情，畢竟這是要兩個人才能談的事情。只不過，在那兩個小時想到的結果，可能不是最好，但也能滿足現下的心理狀態，離開之後，即使事情日後再次跳了出來，我的內心也不若第一次那樣的潰不成軍。

很有趣的是，騎完整趟之後，身體痠痛、肚子餓、大腦也已思考到最底，整個人就像是被掏空那樣，

這種時候，就是去吃美食來填滿身心的所有空虛，找回來的是最初的快樂，因爲感覺好吃而帶來的純粹喜悅。

於是，一開始覺得糟糕的事情就像是被消化了一般，不會再一次的打倒自己了。

我最常騎車的路段，應該是大稻埕到淡水了。我非常喜歡大稻埕，因爲它保有了早期時代氛圍感的建築，而且那裡的廟宇也是自己常與家人求神保平安的地方，像是心靈的照護所那般。

順著碼頭河邊，可以看到田野、夕陽，還有來往同樣騎腳踏車的人們，有些人放風箏，或是坐下來看風景。在那樣的氛圍下，大家都是放鬆悠閑的，自己也不免會被他們所影響，「爲什麼還要陷在這麼討人厭的情緒中呢？」於是，那些壞心情已就被這樣的寧靜所稀釋掉了。

此外，我總是會背著相機拍照，永遠不錯過任何攝影時機，曾經有個畫面是我一直銘記在心的。那是

一幅稀鬆平常的場景，你可能看過就忘了，卻是深深印刻在我的腦海中——一對父子在玩丟球練習，兒子開心的丟球，站在另一邊的爸爸去撿球再丟回去。或許是自己的情感投射吧，將那些渴望、羨慕，用這張照片來彌補心中的小小缺憾，因爲我爸從未與我這樣的玩耍。但我將那樣的幸福拍下，留存在我的內心的口袋裡。

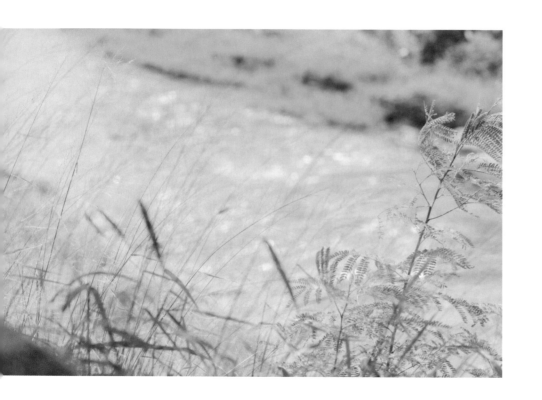
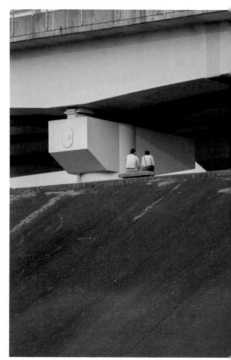

我沒有變得很厲害

只是剛好被你所喜歡

被喜歡是一件很幸福的事

用下個快樂來深埋上個傷懷

偶爾丟下手機，與朋友好好說話

雖然我在網路上經營「目青」這個帳號，在別人眼中，我應該被認為是個網路重度用戶，但事實上，我最討厭的卻是聚會時朋友一直看手機。

大學時期，身邊的朋友們開始有了手機，人家都說科技冷漠、被手機綁架，老實說一點也不意外，我也碰過這樣的事情。好不容易與朋友相聚，結果大家點完餐，還沒開始聊天，就紛紛地低著頭玩起自己的手機，可能是按讚，或是分享照片。不是說這樣的舉動不好，但可以聚會完之後再做也不遲。明明是面對面的吃飯，好朋友就坐在面前，怎麼在意的還是網路上那些不認識的人呢？

或許，我就是這麼老派的人，還活在收到手寫信就十分開心的時代吧。自己也曾手做卡片給好友，手寫出來的信跟電腦打字的信，溫度感差別很大。信中的一字一句透過親手書寫，將情感像是注入在墨水之中，一打看信彷彿就能感受到對方的心思。

這種把對方小心呵護放在心上，是對朋友的基本態度，因此，若是遇到那種總是把朋友的好視為理所當然的人，我會非常難過。千萬不要把「我們認識多久了，為什麼還要計較？」這樣的話掛在嘴上，任何情感都要認真看待，因為一旦鬆懈了，少了尊重，這段情誼也會應聲而斷。

面對知心好友，請試著放下手機吧，因為對方是最了解你人，當他們看見你的不好，不會在你的平台上留言，而是會直接衝到你的面前，安慰你、聽你傾訴。

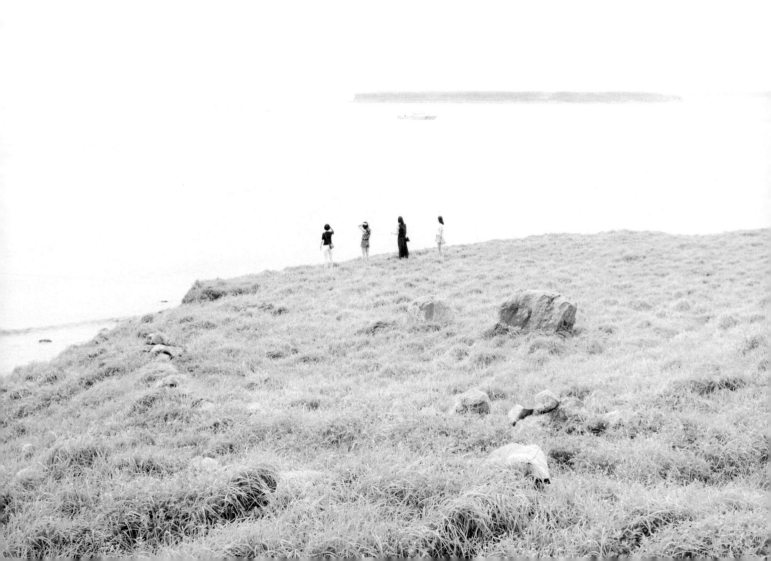

世界很大，但心的經緯度讓我知道你在哪

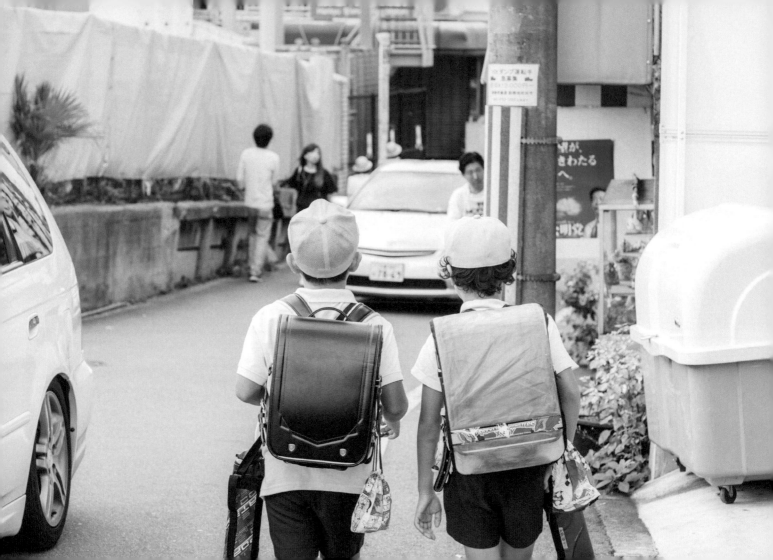

陪你度過青春的那些笑顏不會老去

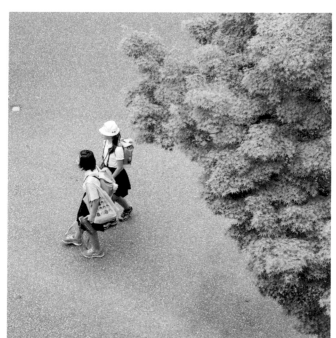

你的「溫奶茶」是什麼呢？

常聽到人家討論「儀式感」，希望每一天做一些特別的事情，生活才會有點意思。那麼，對我來說，每一天要做的事情，就是喝一杯溫奶茶吧。早餐店的溫奶茶是平撫我一整天心情的護身符，而且一定要加奶精，奇怪的是，只要沒喝上一杯，就會沒來由的煩躁，甚至感覺心裡空空的。也不知道是從何開始，我才有意識地把溫奶茶看得如此重要，可能是上了大學、初入社會吧，遇到課業壓力時，喝了一杯，彷彿那些擔憂的事情便能得到舒緩。他人眼中看似無聊的小事，卻對自己是如此的重要。之前跟同學聊天時，我問過：「你們是否也有『溫奶茶』的存在？」每個人的答案都不一樣，有人說是「音樂」，還有同學跟我說「豆干」（還要指名是大溪豆干呢！）每個人都需要一個能紓解壓力的力量。

不知道你的「溫奶茶」是什麼呢？

一個人療癒的聖地：河堤

相較於長時間待在室內，不妨多去戶外走走，尤其是河堤，任何你想像到的青春、純愛、熱血的傳統動漫場景都曾在這樣的地點出現。中學生們下課嘻笑散步回家、或是單純騎著腳踏車的人們，還有放風箏玩耍的孩子們，那樣的放飛屬於自己的奔放，坐在那裡，宛如汲取他們的快樂，讓自己充滿能量。往河堤上的斜坡坐下，好好地看著來往的人們，還有即將落下的夕陽，被餘暉所覆蓋之處，每個人都像是自帶光暈般耀眼無比。

每當有難過的事情，河堤是個可以放聲大哭的好地方，不論是課業挫折、工作壓力，甚至是情感上的無疾而終。那個不被理解的自己，即使不說話，像是大自然包容了那麼弱小的我可以被安撫、被接納，哭一哭就沒事了，又可以繼續踏出下一步。

感謝我家附近就是有這樣的休憩之地，去那裡不用精心打扮，也不用武裝自己，享受一個人舒適的片刻安寧。

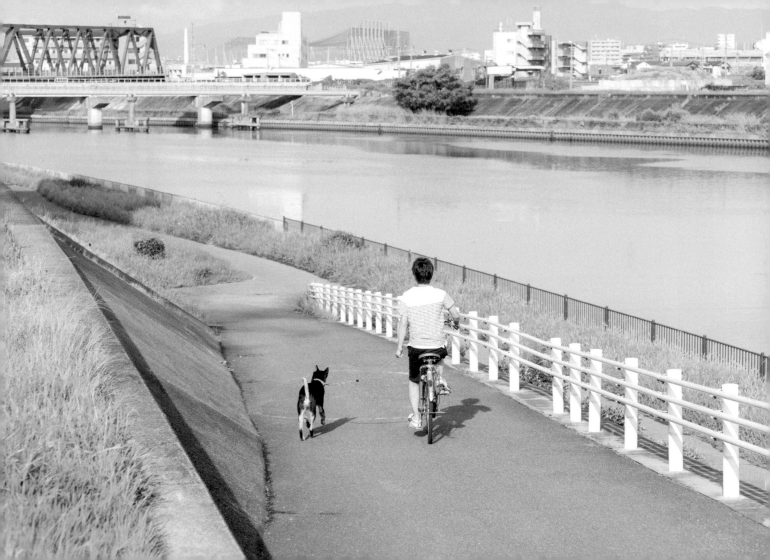

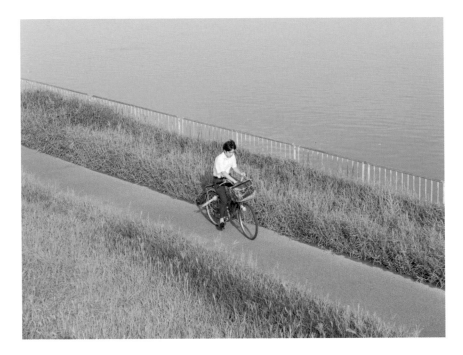

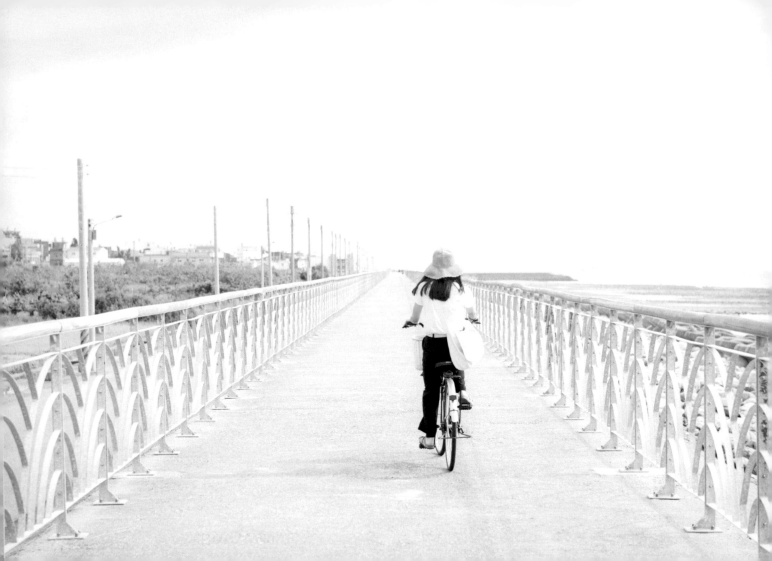

一首歌陪你一場雨的心情
一個人呢喃哼唱單曲循環

擁有一兩個怪癖也不錯

每當聽到別人說自己怪時，我只當作有趣，表示自己跟大家不同，好像成為這個世界一個特殊的存在。跟朋友在聊怪癖時，我思考的是，這樣的舉動或行為，都是為了讓自己放心吧。畢竟要去面對的人事太多，如果心上的某一角因為這樣的動作而熨平服貼，就有更多的心力去抵抗那些煩人的事物，不是很好嗎？

對我而言，護手霜就像是護身符般，隨身都會攜帶著的東西。一天總是要擦個幾次才罷休，我不認為那是強迫症，擦完後反而有一種安定感。回想起來，可能是大學曾在康是美打工，總會拿起試用品，東塗西抹的，於是就演變成現在的習慣了。當手變得不水潤，整個人也感覺病懨懨的，什麼事情都不想做；而當雙手充滿滋澤，怎麼翻書也不會黏兩張，做任何事情也會很有衝勁。

或許，就是因為擁有這樣的怪，才建構出現在的我。

夏至已至

夏日的晴空，萬里無雲，聞到的空氣總是帶點炙熱，汗水也從後頸不停的冒出，扯著領口是不自覺的動作，但還是能找到陰涼處好好地避暑。

夏至，是一年之中白晝最長的日子，感覺任何事都能完成。明明已是傍晚六點，天都還未暗下，那種無限可能會在心中一直發酵著，而我最喜歡這一天。

大家都說，人會喜歡自己出生的季節，沒有錯，我最喜歡夏天了。不像冬天，一到四、五點天就黑了，什麼都不想做，一切感知都是懶懶的、鈍鈍的，只想回家取暖，而包裹著厚重外衣，都讓行動不方便了呢。

在這個專屬於自己的一天，內向的我總會安排出遊的行程，一趟簡單的小旅行。不喜歡成為慶生派對上的焦點，那種特別慶祝的刻意，是我極力想避免的，只有偶爾因鬧不過朋友的要求才會去參加。

每到夏天這個季節，是一定要去海邊走走的。鎌倉已經造訪了不下三、四次，好像去到日本都要來這裡朝聖才行，也是一種儀式感吧，沒到過海邊就別說經歷過夏天。

在城市中散步時，我時常會把藍天妄想成海，在高樓建築的阻擋下，看不到那一片遼闊。因此來到海邊總是特別開心，看到天與海連成一片，藍色化為不同的演繹，我想像自己是海中生物盡情徜徉，或是天空的鳥兒盡情飛翔。

夏天的海浪聲特別充滿活力，就連拍打在沙灘上的閃光也耀眼迷人，或許這正是彰顯夏天的到來吧。

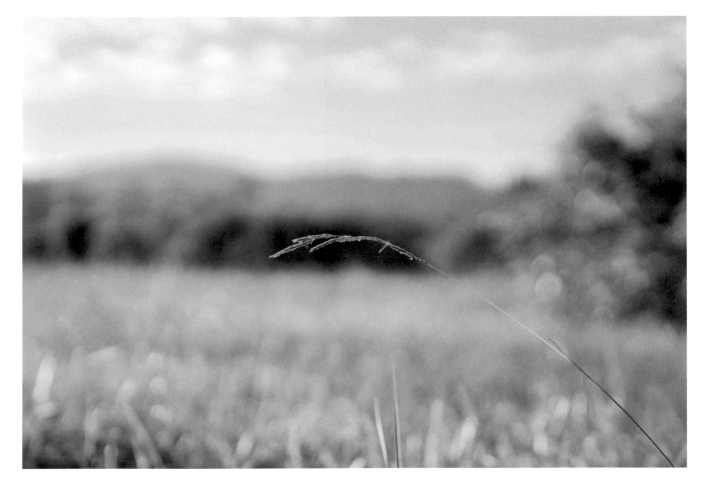

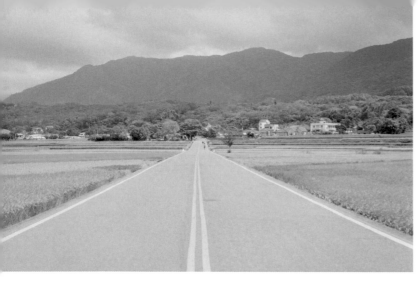

眼睛看進的風景是下一站的期待

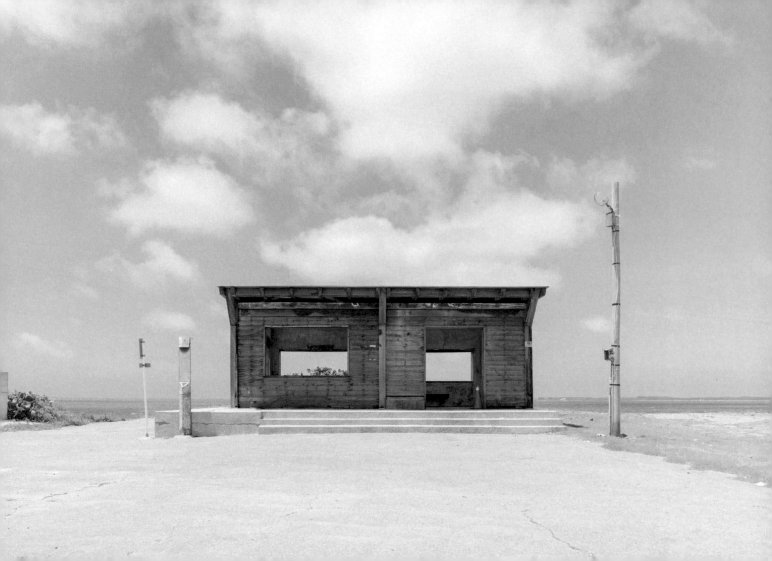

攝影拉了內向的我一把

真的很感謝攝影，它把我從內向的圈圈拉了出來，否則我將永遠無法站在舞台前，跟學生、網友們分享攝影的經驗。

即便到了今天，我一直都以熱愛攝影的見習生自處，永遠是最初踏入攝影的狂熱者。

以前的我是那種若買了手搖飲卻忘記拿吸管的話，便懇求朋友向店員拿的那種膽小鬼；幸好有了攝影，我懂得如何開始說話，組織邏輯，說出自己的經驗、挫敗。雖然不知道我的分享，確切能幫助多少人，但能讓大家喜歡上攝影這件事，自己也覺得十分開心。畢竟一路上有夥伴可以相互照看著，也不至於太孤單。

如果沒有攝影的話，我應該是個無聊的人吧，所以對於能遇到攝影同好、前輩，我總是心存感謝。

之所以會創下「目青」帳號，最初只是為了想要整理拍攝作品。因為自己曾經遇過電腦一壞，照片全數報銷的慘事，因而能找到一個平台記錄自己的攝影作品真的是蠻好的。

對於那些追蹤人數，我並不會視為粉絲，反而覺得是跟我交好的網友們，畢竟自己不是什麼偶像明星；而像是追求著同一種美的同路者，追求生活日常的美好，喜歡與我這樣一起觀看這個世界的角度。

也很感謝有些朋友能把我跟目青這個角色分開，不把我視為網紅，待我如初識那樣的純粹。

突然想到，還好我拿起相機拍照了，才會有這樣的緣分遇見每一個人。

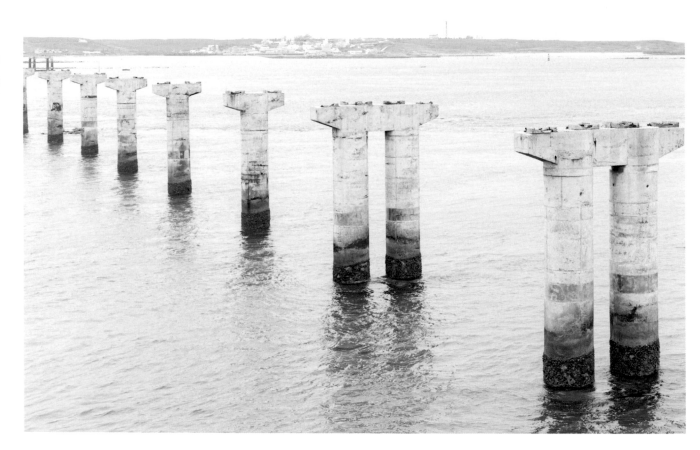

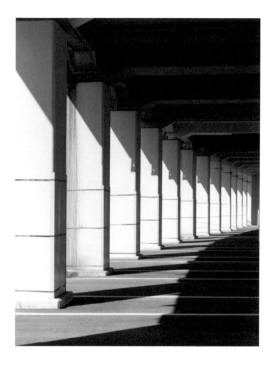

未來形狀很多自己走遠才會深刻

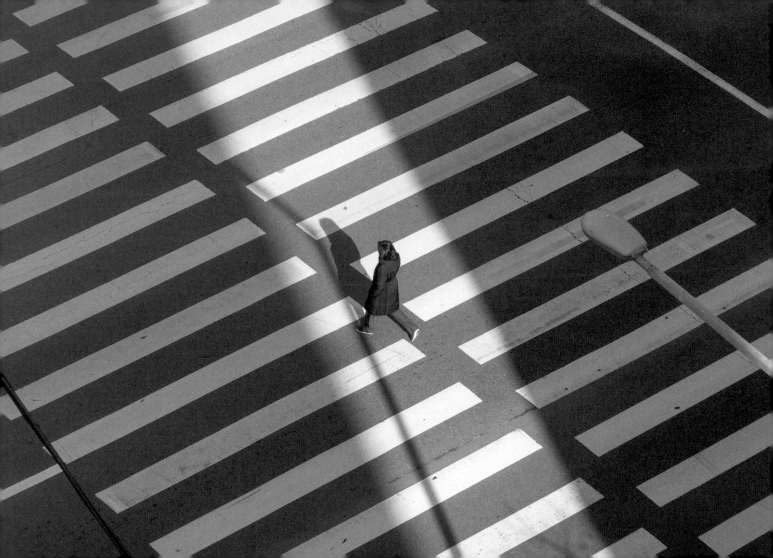

與光線的追逐戰

攝影需要光,所以我時常注意光線的變化,有時只是靜靜地坐在椅子上看著光線緩慢移動,光與空氣的粒子交錯,就能掌控一幅照片的溫度。

早上的光往往比較輕透,而中午的陽光則過於強烈,當光位在頭頂上時,很難將人物拍得好看。我總是在思考,當陽光以何種姿態降臨時,那麼,我鏡頭裡的主角該以什麼樣的角度迎接呢?

我們無法操控自然光,只能順著它的軌道,慢慢等待。曾經有一次,一道光從高樓的間隙中露了出來,就這樣打在斑馬線上,我站在天橋剛好看著有行人經過,就像是我心中預期的那樣,走到那個我期待的位子,然後拍下照片。那種剛剛好的感覺,真的棒極了。

也是透過不停的訓練,我才知道何時光的角度會怎麼落下,很多人說那是攝影之神的眷顧,不,我認為那只是多加練習所鍛鍊出的熟悉。

以前還不是那麼會拍照時,我總覺得陰天最難拍了,藍天就應該很藍、白雲就要很白,拍出來的影像不那麼銳利。現在我卻覺得,陰天讓所有事物變得柔和,也是一個不錯的拍照時機。

日子不會一直有鮮花,也不會每天都是晴天,記錄不一樣的畫面也沒什麼不好。有時候,只是要變換一下角度,不是不能拍,而是取決於我們會以什麼樣的態度來面對。

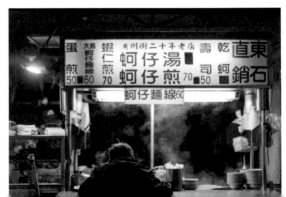

日常怎麼過，就是用心過吧

什麼叫「過日常」，對我來說，就是用「心」過每一天而已。

不如閉著眼睛，想想你每一天回家的路，或許你會覺得沒什麼，但我都會以嶄新的心情找到有趣的事物，發掘那些可能被忽略的美好。這次可能是拍牆上新生的雜草或小花，下次就是陽光照射在窗花上空氣的粒子。每一天都要求自己找到新的主題。

對我而言，每天做一樣的事情並不無聊，重複上下班回家的路，我都會讓自己像是觀眾一樣，看路上的風景就像是觀看不同的故事。每一次擷取的畫面我都會讓它有自己的故事來訴說，

曾經朋友也問過我：「那不是我們時常經過的河堤嗎？為什麼被你拍出來就變得不一樣了？」是啊，明明是一個簡單人來人往的景色，但就是長年的訓練吧，我會變動一下我的角度，嘗試看看是否有新的可能。

我常陪媽媽一起逛菜市場，菜市場內充滿著雜亂的顏色，青菜的綠、鮮魚的灰白、蘋果的紅、柿子的橘等，雖然混雜卻也蓬勃有朝氣。

我反而喜歡每個攤販店主擺設的樣子，各有自己的規矩，這是別人學不來的，每一攤的喊價雖吵，卻很有活力。這種時候就會讓我想要按下快門來記錄。

在跟編輯討論這個題目時，她分享了一部電影〈真愛每一天〉（About Time），男主角成年之後擁有一項能力，只要走進櫃子中，閉眼想起要去哪個時間點，就能回到那個時間點去改變一些事情。但他後來發現，如果能將每一個日子過好、過得用心，也就沒有回到過去的必要。

這不就是在提醒著我們，只要把生活每一個小細節顧好，不論是風景，還是對待人，都是一樣的，心中也不會有遺憾了。

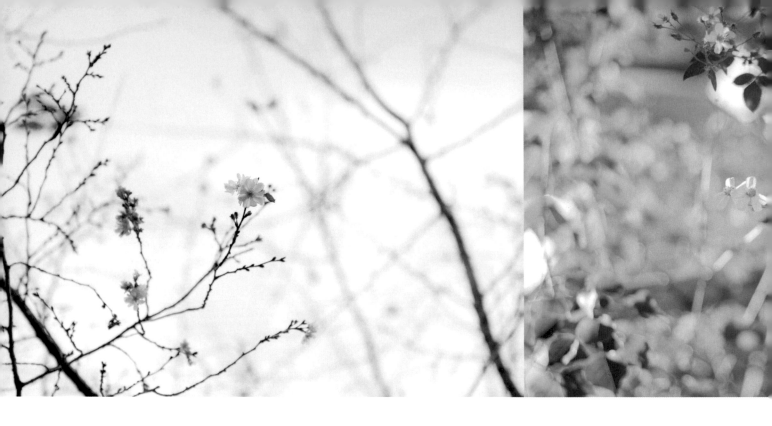

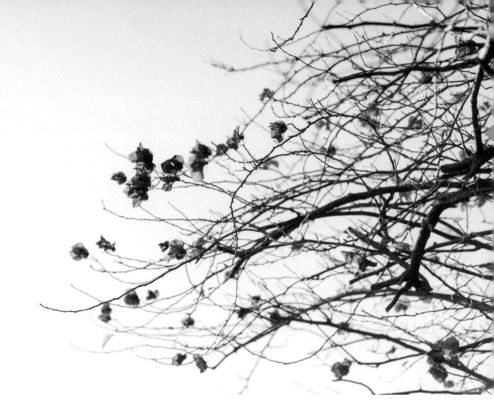

來聊聊那些攝影的事情吧！

Q 你是怎麼加強攝影功力的呢？

我自認腦袋不好，看著長篇故事的文字，往往很難組織成一個世界，所以關於學習攝影這件事，最直接的方式就是看電影了。畫面是如何構圖，用什麼道具可以展現何種的光影。讓影像帶著影像，當我內心有了想像之後，拍攝也就簡單許多了。

Q 會看什麼樣的電影呢？

開始攝影之後，我看的電影便不再設限。由於我的攝影作品偏日系風格，在還沒去過日本之前，我只能靠著動漫來想像那樣的日常，像小小的平房、電線杆、遊樂園、廣場，來自如哆啦A夢、名偵探柯南、宮崎駿等（笑）。

本人私心推薦宮崎駿的動畫，像是〈神隱少女〉等，真的臣服在他所創作的宏觀世界中。

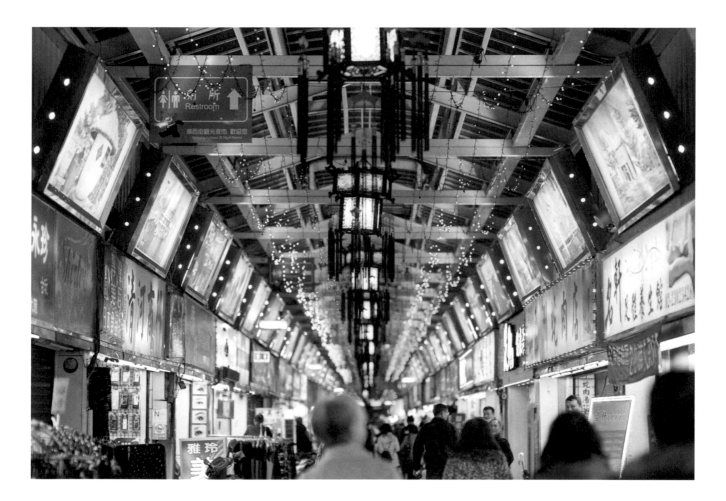

\ 不負責 /
攝影講座

來聊聊那些攝影的事情吧！

Q **你曾拍過很糟糕的照片嗎？**

A 通常不會有這樣的問題。一般來說，都是可以解決的。除非是自己的狀態不佳，但也不會陷在這樣糟糕的情緒裡太久。
我也曾在新人時期，被老闆退回攝影作品，但對方都會給我一些建議，還有該如何修正。因此，之後的拍攝我會更加謹慎小心。而且會一直默默在內心喊話：「我可以做得很好的！」

Q **你是一個不認輸的人嗎？**

A 在我心中始終有一個信念，說起來有點害羞，面對困難我都是抱持著「要跟你拚到底」的心，即使一直被否定也沒關係，打光打不好就翻書、觀察大廠牌是怎麼拍商品以練習閃燈；仔細鑽研自然光的配置。就是這樣不斷地逼著自己（笑）。

Q 曾有開心到忘懷的事情嗎？

A 應該就是打工存錢買到了第一台相機吧，那是二手類單 Cannon G1X，也因此開啟了自己的攝影之路。後來，我還換了同廠牌的 60D。

拿到相機之後，我任何時候都想背著它，每天都在期待著能拍出什麼樣的照片。那段將近半年的時間裡，我每天都提早三個小時出門上班，還會故意變換路線，因為工作地點在新店山區，每一條路都有不同的風景，而我腦中想的就只是想拍得更多更多。

一到周末，就是猛拍。可能會有人疑惑，我的工作本身就是攝影師，為什麼平日不休息呢？但對我而言，正因為是自己很喜歡的事，所以才會一刻都無法閒下來。

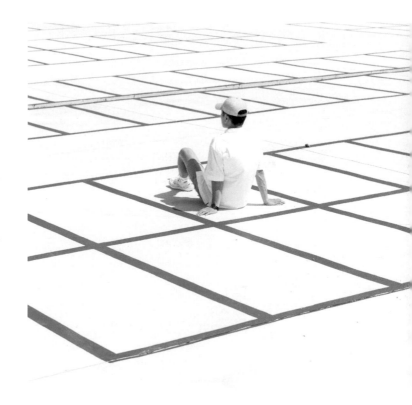

空色

拍照是孤獨的

「我們的孤獨就像天空中漂浮的城市，
彷彿是一個秘密，卻無從述說」。
——《天空之城》

攝影，讓我享受一個人拍照的孤獨，
也拉近了我與被攝者的距離，
不論是光線、老舊椅子，還是人。

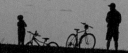

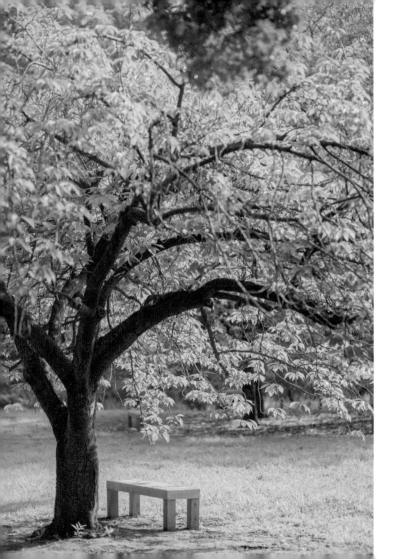

有時候拍照必須一個人

攝影有時候很孤獨，必須一個人、一直走，忘記吃飯、忘記時間，但不解釋成寂寞。有時候需要孤獨來剖開自己所有，在記錄的過程中感受日常的細微，讓陌生的故事在心中經過。

平常我最喜歡研究日本攝影師的作品，或是看一些介紹空間設計雜誌（CEREAL、KINFOLK），雖然雜誌內容並非介紹攝影技巧，但就是喜歡他們拍出空間的透視感，以及畫面的配置；還有拍攝靜物時，是如何取決空間的留白。希望能藉由多看多聽，滲入到自己的攝影構圖和取景角度。

另外，一個讓自己慢慢進步的小技巧則是相機裡的參考線。我很喜歡畫面帶著平衡透視的放射感，每一個構圖裡都會有一個水平點，其實有參考線的輔助記錄下來的影像都會有一種剛剛好的氛圍，你不妨可以試試看，試著用你個人的視角來感受吧。

習慣一個人自處

孤獨是什麼呢？我想，應該是傍晚五點到六點的夕陽，最能呈現孤獨感了，我總會遠遠地拍下背光照，那些人物的黑影代表一種消失，好像離我漸漸遠去，而他們則有自己應該前進的方向。

我認為，「一個人」並非孤獨的代名詞，我反而還很享受這樣的時光。

當我一個人時，可以做很多的事情，拍照、探險、看電影、吃東西，甚至是旅行。這些都是「喜歡」的事情，即使只有自己來做，也不會覺得無聊。或許，是因為我懂得跟自己相處吧。

回想之前曾獨自到日本旅遊八天，每一天都很自在，也十分忙碌。畢竟只有一個人，任何事情都要自己來，例如：排行程、找路線、買車票。累了，就休息；餓了，就去找吃的；碰上鳥事，也無人可抱怨，就這樣找到一個可以自我平衡的相處模式。

也有網友說：「一個人怎麼可能旅行？」為

什麼不行呢？透過旅行，嘗試一個人解決事情，學會不依賴朋友，最可靠的還是自己。我還滿喜歡包辦一切的自己，彷彿成長為一個大人。

還有朋友反駁我：「電影要一起看才有趣啊！」然而，在進入電影院後，那種觀影的情緒是一個人承受、感知，不一定要坐在一起才行。

學生時期的我，也覺得一個人吃飯好可憐，可是當我這麼去做時，卻發現其實也沒什麼大不了的。

事實上，很多事情還是要獨自面對，例如：考試、失戀療傷等，都是自己必須去迎戰的，沒有人能幫得了你。

當你一個人時，才會聽見自己的聲音、與自己對話，而且會挑戰那些被壓在腦海中深遠的事情、或那個曾經逃避的自己，回想之前發生過的某件事，去努力地思考、刨開那些曾經羞於面對的事情，例如，拍照拍不好，

再爛也是要學到好，努力鞭策自己，進而著手去做那時候不擅長的事情。

這讓我想起〈神隱少女〉的千尋，與父母離散落入神靈世界，在湯婆婆的湯屋裡找到生存的工作，即使是漫長的路途，都是她一個人獨自走完。

我的路還在走，做著自己喜歡的事情，憑著自己的能力，期望一步一步能夠抵達。

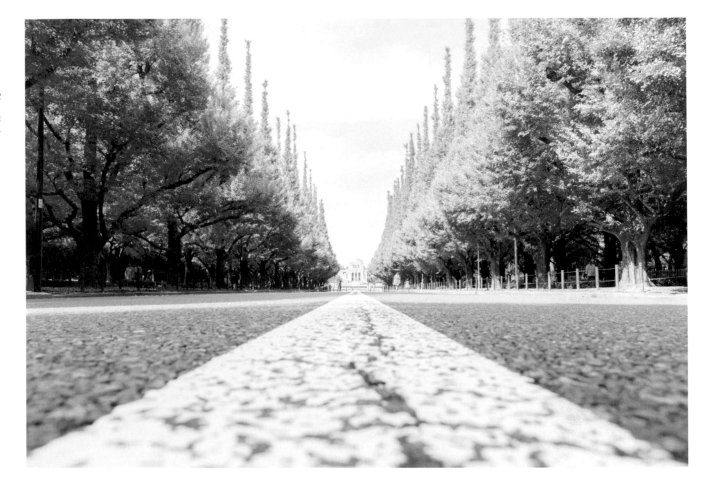

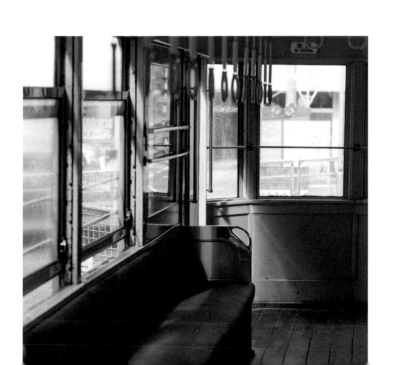

常常在搭車的時候放空
下一秒人生的思考又瞬間擠滿腦袋
有時候步調匆忙慌亂
有時候只想原地停留
就順著心在該停站的地方下車

一些些距離，讓彼此好呼吸

人與人之間總要保存著一段距離，才會覺得舒適。在不熟的朋友面前，將距離稍微拉近一些，少掉那些預設的想法，才能認識彼此；但在最好的朋友面前，留一些距離，不要因為太過親密，而少了尊重的空間。

明明朋友不算多，但我到了異地卻最愛與當地居民聊聊天，藉由這樣的對話，熟悉該地的環境。

很多人都誤以為我的「人設」是交友廣闊，畢竟在網路上分享攝影生活，觀看、按讚的網友也很多，但其實並不然。至親朋友就不過四、五個，只要一有休假，我總會把時間留給他們，不太會號召一大群人出遊。

當你知道自己的人生，哪些事物比較重要時，就會不由自主地用心經營、呵護。也明白自己的能量儲存槽不是滿檔，無法耗費太多的力氣在棘手的社交上，如果你也最喜歡處在一個最舒服的狀態與大家友好，自然就會將力氣安排在哪些事物上。

我想每一個人都是如此吧，在老朋友面前、熟悉的環境，便會展現出真正的個性，可以大叫大鬧大笑，因為他們總能包容最真實的自己；然而，一旦回到工作崗位，對待客戶、同期，就會維持專業形象。

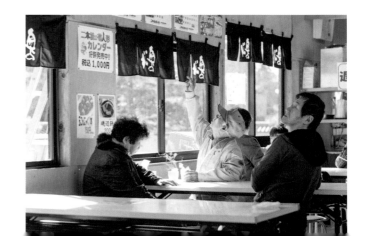

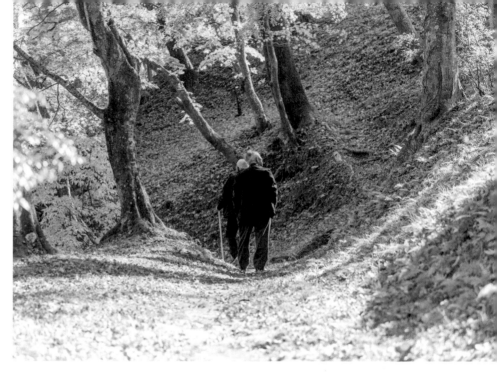

還記得有一次跟朋友去越南玩，沒想到旅程第一天，我竟然水土不服了，上吐下瀉。當時的我躺在床上迷迷糊糊時，看到身邊的好友們，一個在查醫院、一個在查徵狀、一個在查藥局，無非都是希望能讓我好過一些。

像那樣被照顧的感覺，即便我的身體很虛弱，但心卻是滿滿的，滿懷感謝吃著藥。幸好後續行程身體好轉了起來，我相信那也是大家的念力所致。

如果你的朋友數目不是那麼多也無妨，只要一、兩個懂自己的便足夠，那就是世界上最美妙的事情了。

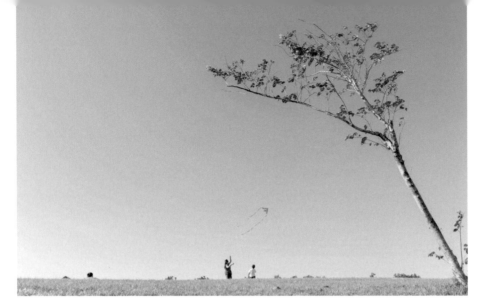

內向是我的超能力

小時候做心理測驗，還滿常會看到這一題：「你在團體中，是屬於外向的人，還是內向的人呢？」雖然心裡會羨慕那些可以勾選外向欄位的人，但我並不是。

我對於能一下子跟陌生人聊天，或是成為團體的焦點，總是佩服不已。我知道自己不擅長社交，總是小心翼翼地揣測對方所說的話是否有其用意，連說出口的話，都要琢磨再三，於是選擇少言。但我喜歡觀察、傾聽，看人們的小小動作，

或許，這也是堆疊出自己攝影視角的養分，總能看出別人忽略的地方。

那些小小動作，手指的擺放，嘴角的下垂、不直視雙眼，都藏著對方心中最直接的想法。

有天早上，情侶檔同事一前一後的進入辦公室，我看了一眼，就問：「吵架啦？」男同事嚇到回說：「你怎麼知道？我們有這麼明顯嗎！」我說道：「因為你們以前都會一起走進辦公室，而且如果她走慢了，你一定會等她一起。」我的觀察讓他

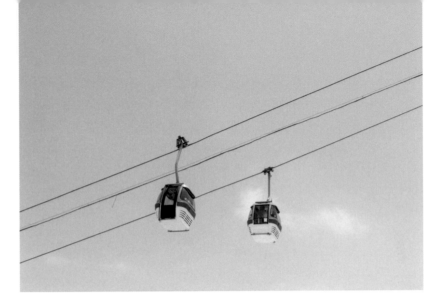

們很驚恐,原來這種不會有人注意到的小事,沒想到還是被我發現了。

或許也多虧了這樣的天賦,在拍照時,我特別容易注意到模特兒的細微神情,進而開啓話題聊天。

還記得有次,同一天連續接到兩通來自不同朋友的電話,都是來詢問我是否有空,希望我能聽他們說說話。能成為他們第一個想到的人,那種被信任的感覺,讓我很開心。原來內向的我還是能幫助到別人的,這樣也挺不錯的。

如果你也是一個內向的人,沒有關係,還是能找出一項被自己與他人喜歡的能力。

試著結交新朋友

人是無法一個人過活的，朋友很重要，雖然進入社會後，很難能結識到像求學時期如此親密的朋友，但我仍會用心去認識新朋友。老實說，這跟我原本個性是有衝突的。以前的我，總會儘量避免與陌生人交談，現在卻因為工作需求、喜歡上攝影的關係，而能逐漸放下心防，當初的排外，只是認為對方的一舉一動不太友善，而畏懼社交。現在的我開始會思考，是否對方也跟我一樣，太過害羞所以拘謹，於是試著站在對方的角度，並且主動出擊、釋出善意。

結交朋友，能學習他們的優點與特質。之前因為工作而認識了電台主播，看著他與人交談，說話方式不僅如此沉穩、又讓人想要繼續聽下去，我思考著原因為何？反觀自己的個性容易緊張，講話速度又快，很想把一句話快點說完，從沒想過對方可能根本聽不清楚我在說些什麼。於是，我開始把語速放慢，先明白自己究竟想要表達什麼，再緩緩訴說。這也讓我在攝影社的演講上，懂得先去傾聽、腦中細細組織想要說的話，再好好地說出來。

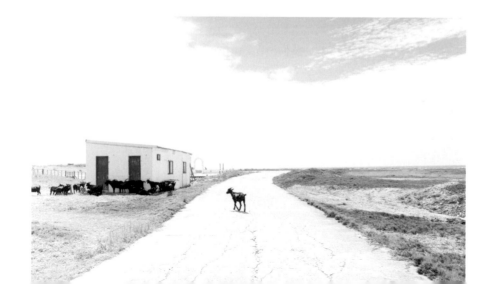

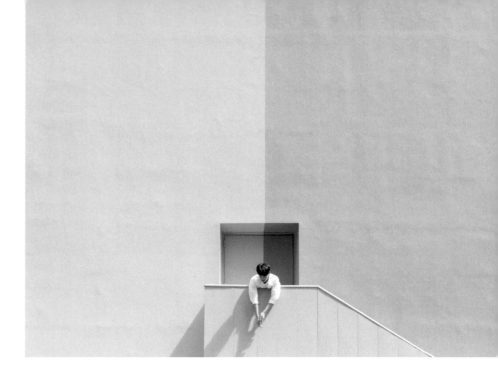

交朋友可以讓自己去學習如何理解他人，而不再是以自己爲中心。人生總會遇上很多這樣的人，每一次接觸都是嶄新的學習，如何與優雅的大人對話，抑或是與年輕朋友溝通，在他們身上肯定有我能學習的地方，怎麼能因爲畏懼而錯失這樣的機會呢？實在太可惜了。

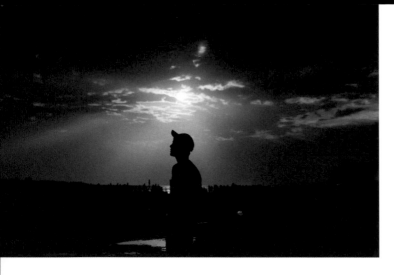
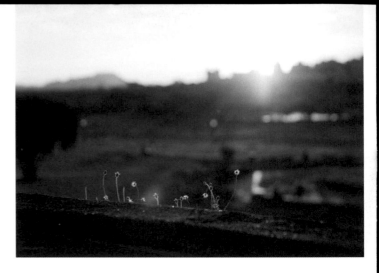

深吸一口氣，吹走那些惡意

與人相處，難免會遇到與自己不那麼志同道合的人，尤其是網路上，都是以頭貼示人，中間還隔著螢幕，無法聽到語氣與表情，有時過於直接的文字就會令人感到受傷。這種時候，就先深吸一口氣吧。

之所以建立「攝癮詩」的 Hashtag 是有其原因的，當然也是為了對應「攝影師」。「攝」是指攝影、拍攝之意，「癮」則是對拍照這件事上癮了，「詩」，其實並不是真正的詩，而是像短文字那樣記錄當時照片的心情，也像簡短的註解。

有一次，曾被網友質疑為什麼我寫的文字能被放在飲冰室茶集，他真正的問題是我寫的文字根本不算「詩」，究竟有什麼資格呢？在留言串看到這條留言時，說內心不激動是騙人的，但我還是深吸一口氣，好好地和對方解釋，廠商想要找網路攝影師一起來推廣，為自己的攝影作品寫下一句話，而我不過只是其中之一。後來，這位網友應該是接受了我的真誠回答，便自行刪了留言，這件事情也就順勢落幕。網路霸凌事件頻傳，幸好這也不是多麼嚴重的事，算是自己足夠幸運吧。

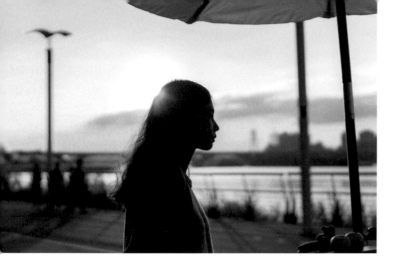

這個世界上，有喜歡自己的人，肯定也會有討厭自己的人，面對那些不喜歡，我們也只能虛心接受，不是代表自己有多糟，而是彼此不處在同一個頻率上，也就不用為了他們而陷入不開心的情緒，畢竟之後也再也沒有交集。不妨抬頭看看站在自己身旁的人，他們因為自己的作品而聚集、也喜歡同樣風格的影像，將那些低潮的時間花在好友身上，才是正確的事。

在經歷過這樣的事件後，日後難免我在放照片寫文字時，都有點綁手綁腳，但又想想自己只是想要純粹記錄作品而已，也就漸漸鬆綁了附加在自己身上的枷鎖。永遠都別忘記最初的初衷。

日常生活的我與工作的我

很多人都認為我拍攝的影像是走在路上都能看得到的畫面，只要拿起手機都可以拍得出來，正因為足夠接近生活，所以才開始有人追隨，這都要感謝日本攝影師濱田英明先生，他啟發我拍下那些日常。

他總能將那些被忽略的生活細節拍得別緻，明明是社區的小公園、孩子們盪鞦韆的歡樂等，不僅拍出尋常的「簡單」，也觸動了我想拍下生活周遭極富溫度感的畫面。有些細節是一般人很少會去注意、也很難發覺的，卻能讓觀者驚呼：「喔，原來台灣有這樣的風景！」

即使不帶字幕的將畫面呈現出來，也能讓觀看者帶入自己的故事，被慰藉、被滿足，進而引發共鳴，像是一場動人的演說能感染眾人的情緒。

促使自己會去摸索日系風格的色調，是在剛開始進入攝影世界時，我總是用最笨的方法來學習。在 Google 網頁搜尋「日系色調」、「空氣感寫真」、「日本輕透感」等關鍵字，一筆一筆叫出網頁，研究他們是怎麼拍、怎麼調整色調，不停地練習，才漸漸地將自己的影像增添了乾淨舒服的感覺。

沒有想要成為誰，因為那是不可能的。每個人的成長環境不同、對於生活感知能力也不一樣。雖然我很喜歡濱田英明，也只能學到他的一些皮毛而已，還是要透過不停的拍照，逐漸找到自己的風格。

雖然被貼上「小清新攝影師」的標籤，但我個人卻不排斥，畢竟就是因為自己正朝這條路邁進，也算是感謝大家給我的評價，給予了自己在市場上的定位，讓人能一眼就知道風格。

即使被貼上標籤，還是曾遇過廠商要求我拍出並非自己擅長的照片風格——色彩濃郁度高、顏色偏暗，有點像是歐美風格那般的沉穩內斂。內心雖然十分納悶，但畢竟是工作，只能透過無數次的討論，順利去達成業主的要求。每當遇到卡關之時，更多時間我會選擇一直拍下去，拍了一百張總有一張合格的吧。假如中途我停止了的話，擔心會失去方向，這種時候，我會去尋找其他相關素材，讓拍攝可以順利進行。

若拍攝的是商品時，我會事先去索取商品並私下多次模擬、思考該怎麼拍才是最好，但也曾碰過無法先拿到的商品——如「汽車」，便只能抵達現場後再來思考該如何拍攝。

若是進入了商業攝影的範疇，我會特別去參考歐美的精品廣告，他們向來習慣採取對比素材來達到吸睛的效果，例如：模特兒抱著雞、牽著馬進入場景，既衝突、超現實卻又帶著荒謬感，竟然也會產生獨特的協調性。我曾經將蘋果與石頭放在一起，兩個無法聯想在一起的品項，可能是蘋果在石頭之上，或是石頭在蘋果後方當襯底，像這樣不合理的碰撞感，只是我會不越過那條理智線的情況下，帶出新的花樣與刺激。

不論是哪一種我，面對喜歡的事情永遠都是全力以赴的。

那些被遺忘的事情，都由我來接收吧

比起拍攝人物，我更喜歡拍靜物一些，可以把自己那細微的心思、情緒投射在上面，像是看到大海中央的一座島，本身沒有情緒，卻予人孤獨的感受；如同花並不會說話，卻被賦予了各式各樣的花語。

那些擅長比喻的能手，就是會把最直白的話，藏在物件的後面，期望對方能收下，即便晚一點發現也沒關係。於是，我也會仿造他們的手法，將那些害羞的情感，透過拍攝物件，再寫下短短的話語，然後輕輕釋放。

走在巷弄間，我總會想試著尋找那些被人們所遺忘的、或是不喜歡多看一眼的事物，如路邊老舊的桌椅，又或是遭到棄置的梳妝櫃等。我喜歡它們被光影點綴，彷彿有什麼故事想訴說，究竟因為什麼而被遺忘在那裡呢？有太多的想像空間。因為太過安靜，鏡頭下的它們宛如年邁的長者，身上佈滿歲月痕跡，卻又靜靜地陪伴著我們。

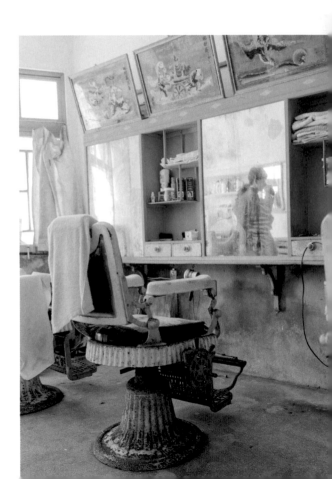

不經意地在轉角遇上它們，感覺跟自己的心意相通，
好像聽得到彼此的孤獨感。
我總幻想自己有一間工作室，這樣就能收留它們，看
著它們排排坐，如同一群年紀相仿的老友，有種相識
感，還帶著寧靜和諧的氣氛。這時，我只想對它們說：
「即使大家不要你了，我也會陪著你們的。」

這樣的它們也曾經擁有風華，跟著父輩的年代走到了今天，卻因爲藤編的毀損，或是木板的龜裂，導致不勘使用，倘若就這樣的隨意說再見，眞的會非常可惜。

台北現在有很多二手的古董家具店，一踏入就會被那股安靜所吸引，這些家具多半是暗色調、飽和度高，獨特的魅力最能療癒身心；反觀嶄新家具行的朝氣蓬勃，無法讓自己靜下心來。期待每一天走進巷弄間的驚喜遇見，運用影像將它們的身影深刻留下，擺放在屬於自己的島上，重獲新生。

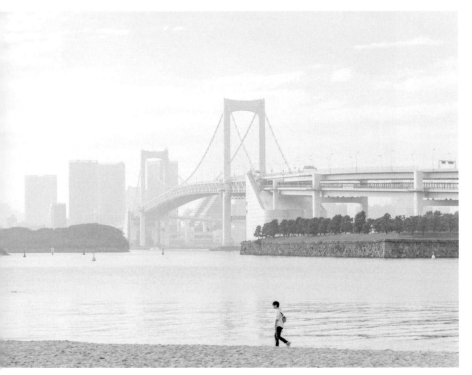

\ 不負責 /
攝影講座

談談與 Instagram 的關係吧～

Q 為什麼會選擇 Instagram 來分享照片？

A 應該是誤打誤撞吧（笑）。原本是想存放那些拍照的回憶而已，之前碰過一件慘事，電腦壞了，所有的照片一夕之間全部消失，於是乖乖的備份、存雲端。放在 Instagram 上，至少還記得那張照片的前後回憶，也可以很直接看到自己攝影的成長與轉變。

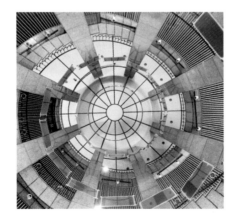

Q 你在 Instagram 上第一次被大家稱讚的照片是？

A 第一次被大家稱讚的是我用手機拍下板橋車站屋頂的照片，當時只是想用不同的角度來拍攝，結果被 Instagram 官方轉發，進而受到大家好評，當時自己也沒想到怎麼會有這麼多人按讚。

 有人會說你放在 Instagram 上的照片太夢幻嗎？

對我而言，放在 Instagram 上的照片就是生活的細節，但生活有好有壞，並不會刻意會用修圖的方式，將陰天化為藍天，明明是黑夜卻創造銀河等，刻意營造出美好的日常。

最多只會調整一些色調，但不會偏離太多。當然有些設計人、攝影人的照片就極富美感，擷取的影像也頗具詩意，但那就是他們的生活啊，雖然會默默感到佩服、追尋，卻不會變成我的。

Q **Instagram 一開始是只放單張照片的，你會有選擇困難嗎？**

A 並不會。因為每一張照片在我心中都有排名，而且自動就會選出今天想要放哪一張照片，並不會太困難。我在做《青拾光》時，因為排版的關係，無法放入全部照片，雖然會覺得有些可惜，不過在整理下來之後，就會知道那些照片該放，那些照片該留。有些影像放在一起感覺就是「對」了。

拍照時我不太會喬很久，因為腦中會自動浮現想要拍下的畫面。每次跟朋友出門拍照，我總會說：「等我一下。」朋友都以為可能要等很久，但我都是五到十分鐘內歸隊，這讓他們十分驚訝。

依照直覺的判斷，以及長年留下來的肌肉記憶，所以
我拍下來的照片不太會有後悔，或猜疑的感覺，或許
這是拍攝日常，總不會花太多的時間。當然在商業攝
影，在策畫構圖時是需要多方設想的。

工作上確實要思考較多，一般合作我都會提供三十張
照片讓對方選擇，但我往往會給到五十張，擔心雖然
是自己覺得很棒的照片，卻或許不是他們所要的，結
果，反而讓對方更難選擇（笑）。

生活攝影就是所見即所得，越是能放輕鬆地來感知一
切，就越能收獲更多，有時想太多反而是一種阻撓，
這是我這些年的感想。

\ 不負責 /
攝影講座

談談與 Instagram 的關係吧～

Q 你最喜歡的 Instagram 帳號是？

A

@hamadahideaki
說是「偶像級攝影師」一點也不誇張，他對我在攝影這條路上的影響十分重要。從他的影像紀錄，總能感受到現場的氛圍，像是孩子的笑聲或是田野的風、清晨透徹的光灑落在肩上。我總在學習那樣的拍攝手法，把生活美好的樣子給留下。

@naoyuki_obayashi
從他的影像中可以閱讀到寧靜，即使是菜市場常見的蔬果、雨滴從天空落下的暫停時刻，那一秒不知道是不是他讓我屏住呼吸的，彷彿世界就這樣安靜了下來。也會觀察其人像紀錄，讓我從不同面向去學習如何拍攝。

@kazuyukikawahara

他的影像有種我很喜歡的「純粹」，影像中出現的人物幾乎都是他的家人，所有的感情流動是相當自然的，毫無刻意安排。每次我都在想：「若是有這樣的爸爸是多麼幸福的事，可以拍下如此可愛的生活照。」看完他的影像還會有一個特點：內心總會暖暖的。

@lesliezhang1992

濃烈的人像氛圍，並且結合今昔衝突的美感，從服裝到人像的妝容，透過他的呈現都會形成一種和諧，即使寧靜卻相當有戲劇張力。

@maria.svarbova

我想，最讓人印象深刻的應該就是游泳池系列了。利用重複的人體排列，把生活中的場景增加奇幻的色彩，像是進入了童話故事一樣的不可思議。好像不小心踏入了夢裡的糖果屋，那目眩神迷的色彩，令人不想走出來。

@romainlaprade

他常常拍攝 KINFOLK、Aesop 的商品照，這些平面雜誌以及商品都是我平常就很喜歡的。也許是自己的個性比較急躁，反而很喜歡看靜物圖像。從他的影像可以看到各種光影的可能性，沒有太多的人像在裡面，簡單背影或身體局部，卻能建構出一整個空間，十分有趣。

輯三

瑠璃色

背後的愛意

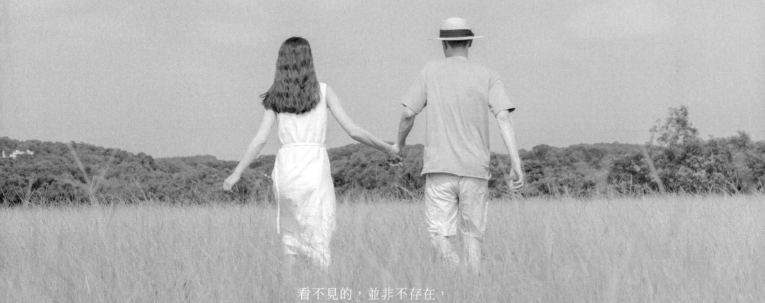

「一舉一動，都是承諾，會被另一個人
看在眼裡，記在心上的。」。
—— 《崖上的波妞》

看不見的，並非不存在，
所有的影像背後都有其意義，
那應該是我對這個世界的愛意吧。

為什麼我的影像總是無憂無慮，因為有你

：：廚房微亮的燈光是母親的愛：：

上了大學之後，幾乎每天晚上都有活動，不時還會搞到凌晨才會返家。半夜回到家，爸媽早已入睡，只能以輕柔的動作打開大門，迎接我的，不是一片漆黑，而是從廚房發出的微黃燈光，那是抽油煙機上的橘黃色小燈。

我的房間緊鄰著家中廚房旁，那暖黃色的光影會伴隨著我進入房門，即使身上充滿疲累，也覺得心暖暖的。直到工作之後，才知道那是我媽的浪漫。

她擔心我這麼晚回到家，若是在摸黑中碰撞到什麼而受傷，因而點上一盞燈來保護我。於是，她選擇離我房間最近的廚房小燈擔任等門人。

「回到家後，記得把燈關上。」
「好，我會的。」

有個人每天晚上幫你留一盞小燈，是多麼幸福的事情啊，請好好珍惜。

：：一張來自澳洲的明信片：：

姊姊一直以來都是個獨立自主的女性，從高中就半工半讀，也因為跟我差了 10 歲，對我而言，她就像是另一個母親，還曾經幫忙張羅我上學代步的機車。

她去澳洲遊玩時，寄了一張上頭印著雪梨歌劇院的明信片給我，上面寫著希望我之後也能來到這個地方，期許這個弟弟也能走到這麼遠的地方看看世界。這張明信片一直收在我的抽屜裡，是我想要快快長大的動力。

在我的 20 歲生日那天，好友蒐集了無數的影片在這天播放，其中，看到螢幕上的姊姊哽咽地說要我好好的時候，我驚訝了，姊姊向來都是很堅強的模樣，這才知道我原來一直是她最放不下的弟弟啊。

努力成為不再令人擔心的人，勇敢地踏遍整個世界，是我做弟弟的唯一使命。

：：不想進城的土城孩子軍團：：

朋友都是這樣的，即使物理距離再遙遠，只要一聲呼喚，就能排除萬難的與你相約。

自國中就認識的死黨們，四女一男的組合，是我們的標誌。明明早已在外工作多年，卻還是能說走就走的相約聊天。我們的據點一直是家附近的早餐店、路邊攤、永和豆漿店……，而且永遠能聊到老闆娘要求我們小聲一點，都聽不到客人的點餐了。三不五時重返學校，看著教室、穿堂，回味以前青春瘋狂的模樣。

在他們面前，我能呈現最醜的樣貌，曾經因為沒結果的戀情大哭、在越南吃壞肚子吐得亂七八糟，還有看著他們為了我的 20 歲生日而蒐集好友們、家人們的影片，讓我感動到無以復加。

「何德何能」是我腦海中唯一想到的字眼，怎麼能遇見如此契合的夥伴。或許我們都不是最完美的人，只是彼此的眼中套上了名為「完美」的濾鏡，於是我們可以安穩降落在對方的懷抱中。

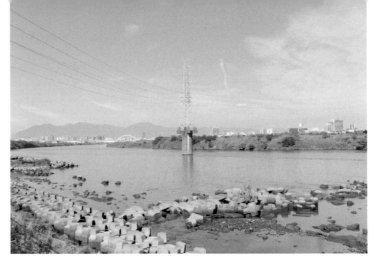

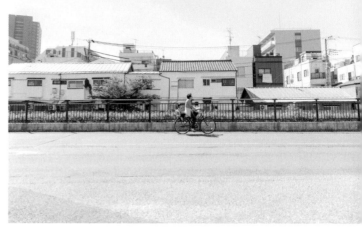

給爸媽的一封信

感謝你們給我一個平凡快樂的生長環境，以前總是坐在你們的機車後座穿梭在巷弄間，永遠記得從後照鏡看著你們望向前方的臉。

你們在機車上頭聊著日子裡的甘苦，光是注意要緊抱著你們的腰，也沒留意那些話究竟代表著什麼意思。現在還有印象的，應該就是三個人緊貼彼此的熱熱體溫吧。

伴隨著排氣管的轟隆聲，有時候是去土地公廟、有時候是去吃一碗麵，這些都是最平常的生活樣貌，卻是我日後長大尋找幸福的唯一指標。

常聽媽媽說自己的人生別無所求，只願孩子們一切平安，順順做著自己的理想，就能令她感到開心。那微小的請願，富含著你們所教導的珍惜、知足與善良。

以前是爸媽的孩子，長大後爸媽像個孩子，不論時間如何推演，我們就是一家人。心想自己能安於這一切，正因為有你們給予的安全感，可以讓我做自己。

凌晨回到家時，總有一盞燈為我而留，即使再忙再累，看到那暖暖的光暈，就像是你們無聲的關懷。能夠成為你們的兒子，只能滿懷感謝直到世界的盡頭。

不在鏡頭裡的家人

很多人問我：「怎麼不常拍家人呢？」答案其實很簡單，因為他們都不太愛被拍，有時候鏡頭轉向他們，反而會說：「為什麼要照？」「蛤？還要擺什麼姿勢？」所以只有出去玩的時候，才會簡單拍一下留作紀錄。

唯一我派上用場的那一次，是為姊姊的家庭拍一張全家福，而且這還是因為小孩的學校作業（笑）。他們並不是那種會直接說出「我愛你」，然後再附上一個巨大擁抱的家人；總是害羞地不輕易表達情感。我爸是傳統華人社會的父親樣板，相當安靜少言，與孩子也是有點距離；但他不嚴厲或脾氣暴躁，只是不太會直接地對孩子展現父愛，可能要喝了一點酒，才會吐露一些內心話。

而媽媽在我朋友的眼中就是一個熱情的人，性情溫煦很會照顧人的那種，會把小孩從頭到腳照顧到最好，最喜歡跟大家聊天，我的朋友們來家裡反而都是找我媽聊天的。媽媽就像是串聯爸爸與孩子之間的重要橋樑。

有時，他們也不那麼「傳統」，我們習慣在飯桌上聊天，話題可以是好友們的近況、未來工作的方向。我是外出一定會報備的人，他們向來也不太會干涉我的交友圈。反而常聽到好友無奈地說，都已經是三十歲的年紀了，還是會被父母親限制幾點該到家。

有時父母所設下的框架，會讓身為孩子的我們越想掙脫、逃跑，很多長輩們不擅長聽取孩子的聲音，總會認為：「你們都是小孩子。」那種不自覺地否定，反而讓彼此的關係陷入難解的窠臼。

或許，我的爸媽對於孩子沒有過分的期望，他們唯一的想望是各自做好自己的工作，能養活自己，這樣就好。

每次自己才剛 PO 照片到 Instagram 上，第一個按愛心的往往是我的家人，有時聽我媽跟鄰居聊到自己時那驕傲的模樣，就會想著：「怎麼可能不愛他們呢？」即使他們並不愛出現在我的攝影裡。

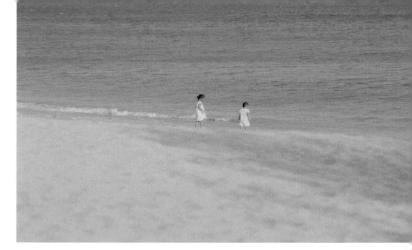

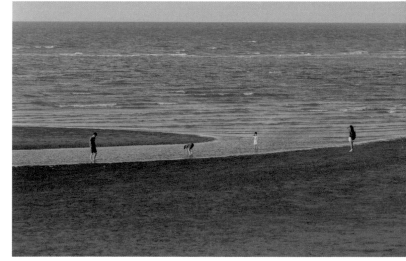

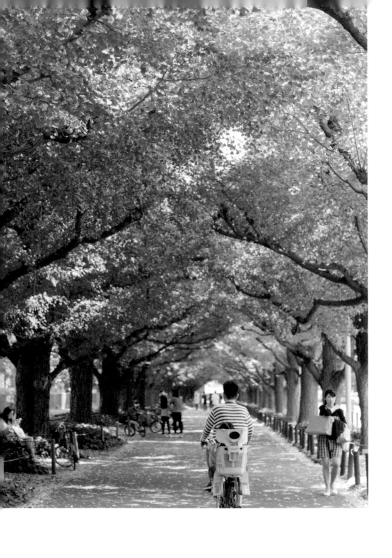

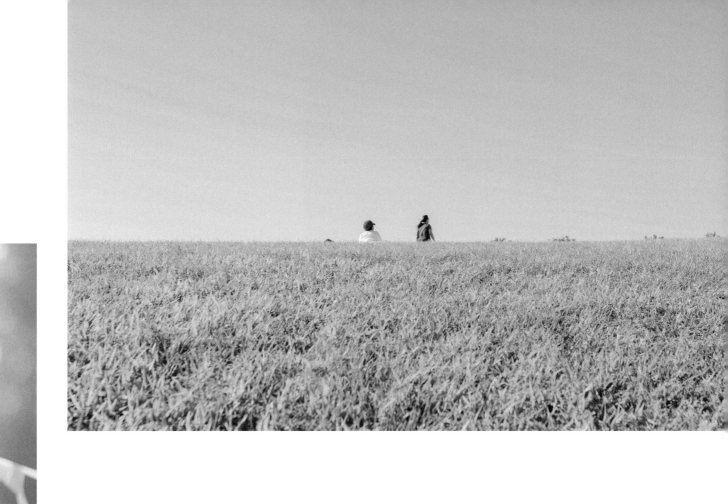

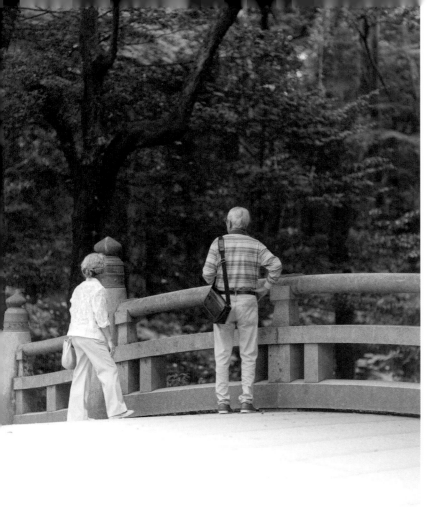

人生總是會有一場難忘的初戀

而我是一隻魚
我不能夠喜歡你
在我的世界沒有
氧氣讓你呼吸

而我是一隻魚
我不能夠喜歡你
就讓我游來游去
然後把你忘記
————《魚》，怕胖團

還記得當初第一次告白時的情景，有些模糊，隱藏在胸腔的心仍然激動，耳邊一直盤旋著這首歌。應該是你先問我的吧，沒想到自己竟然脫口說出讓彼此都尷尬不已的話，讓多年的朋友之情，在這瞬間戛然而止。

「為什麼你總是哼著這首歌？」
「我很喜歡這首歌啊。」
「喔……」
「那……你願意當水嗎？」
「那你是不是沒有水就不能活？」
「嗯……是……」
「讓我再思考看看……」

我們的對話訊息就這樣凍結在那個時空，看不到冒著點點點的對話氣球，再也沒有下一步的對話，好似所有的情感都在這一秒鐘停滯，沒有人前進，也無法後退。

或許是自我保護機制使然，我先抽離了，無法若無其事地回到朋友位置，就這樣斷了情誼。於是，再也沒有告白這件事。多年後的偶然相遇，再看見這個人沒有任何的討厭、喜歡，只是一種淡淡的感覺「啊，這個人我認識」。

懂得「喜歡上一個人」是我 23 歲的時候（有點高齡呀），才知道狐狸在等待小王子，下午四點來，三點就會期待那個時刻，無時無刻都想要看到這個人、也會忍不住想與對方分享任何有趣的事情。在此之前，明明看見朋友談戀愛的幸福模樣，都與我無關。

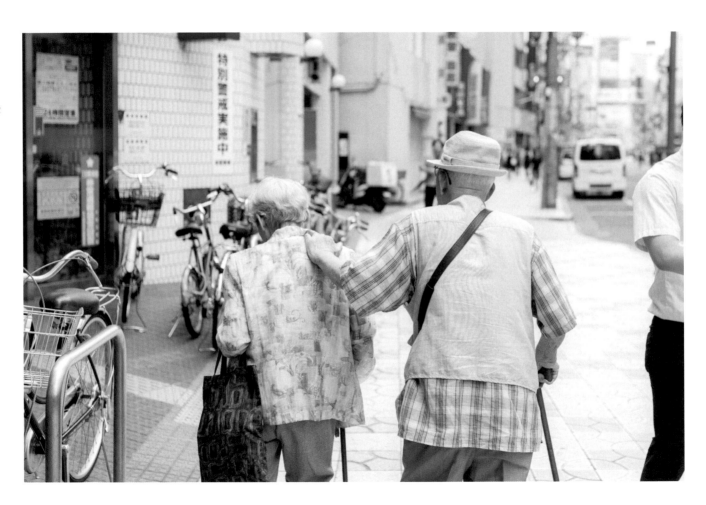

有時會擔心若是將喜歡說出口了，是否就會讓對方嚇到離開，那樣子的小心翼翼，是我對初戀的第一印象。我爸的初戀是我媽，我哥的初戀就是大嫂，是否初戀的圓滿也能遺傳嗎？結果，還是失敗了。

或許我也有些傳統，從不信仰手機的交友APP，堅持應該先認識、相處、後交往的SOP，喜歡觀察走在路上牽著手的老夫妻們，那樣的相互扶持模樣，在我心裡發酵成對愛的追尋。

之前幫友人拍了輕婚紗，希望將雙方的愛意能妥善保存，也想將自己對於愛的幻想加諸在影像上，滿滿的祝福都在快門的擷取裡。

雖然我的初戀不完滿，卻依舊不減自己對愛的追求，因為愛帶來的勇氣與力量，讓人堅強。每一段感情，就像是修學分，當作是鍛鍊自己的成熟度。若你正因為初戀所傷，沒有關係的，那是讓你好好記得該怎麼溫柔對待下一個人，還有自己。

第一次的人像攝影、第一次披婚紗的你

「可以請你拍婚紗嗎？」

聽到好友的請求，老實說，自己是嚇一跳的，心中更多的是惶恐，畢竟這可是女孩一輩子的一次婚紗照。很多人都會疑惑，「你常拍網拍服飾的照片，拍婚紗照應該一點也不難吧？」對我而言，人像照不是問題，可能是對「婚紗」這個詞給我的感覺是十分神聖的，所以才會自動卻步吧。

這讓我回想到第一次的人像攝影，那時真的很緊張，在此之前，自己拍最多的就是風景照了。拍攝人像時，最需要的就是引導肢體動作，還有眼神的交流。要看向哪裡、若要看鏡頭的話又該如何呈現。當時的自己只能不斷的練習，只要一有機會跟朋友出遊，都會請他們成為我的拍攝對象。

終於，讓我抓到一個小技巧，就是盡量讓拍攝過程很「自然」，讓對方像是在他所熟悉的環境下

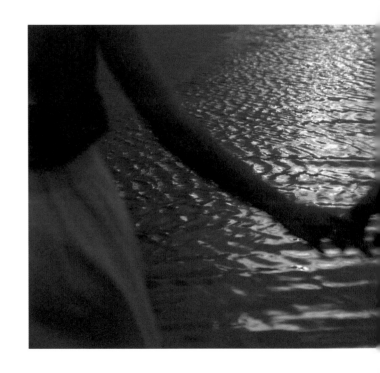

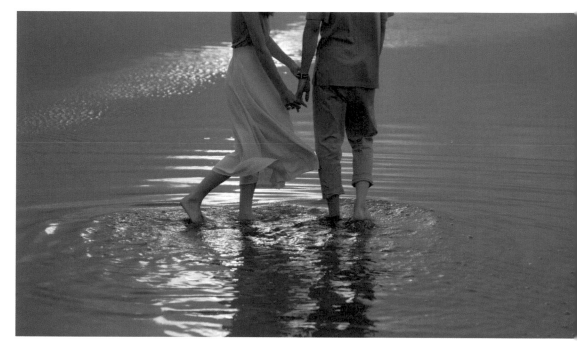

伸展，可以輕快的走路且不同手同腳。在戶外拍攝時，我會給一個日常的劇本，打造一個想像的空間，賦予對方目前的任務是什麼。我會使用 135 焦段的鏡頭，大概走到距離拍攝者 20~30 米的遠處來抓拍，一般人看到鏡頭往往會不自覺的手足無措，我想要藏住鏡頭，讓對方感受不到自己正在被拍，少了緊張感，任何的動作也會顯得流暢不卡住。如果光線好的話，把光圈調整 1.8~2.8，快門速度快，人物比較不會模糊晃動，背景也會呈現一個比較柔和的散景。

第一次的輕婚紗攝影，我去到了古色古香的台南，就像是跟好友出門，婚紗照不過是順便拍的概念。自己向來不擅長拍攝那些大山大海的華麗照片，但有信心能拍出人們的日常生活感。

我最喜歡捕捉人與人之間的眼神交流、與輕輕握著對方的手。對我而言，世上最羅曼蒂克的風景，應該是手心對手心相互交換彼此的體溫，那種不過燙的愛意。能夠牽手走一輩子像是遙不可及的夢想，我曾經見過一對老夫妻，他們穿戴著同樣的斗笠到海邊看海，那種目標一致、眼神同樣望向遠方，有默契的浪漫最讓人嚮往。

下午三、四點的陽光，沒有那麼的刺眼，卻是能烘托兩人情感的加溫器，這種時候，我喜歡拍兩人前行的背影模樣，好像不管前方的路途是多麼的曲折，但方向對了，再怎麼難行，都要比站在原地更接近幸福。

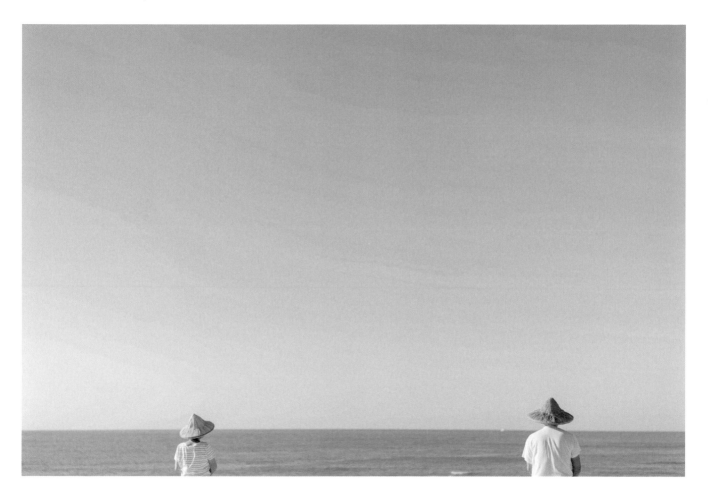

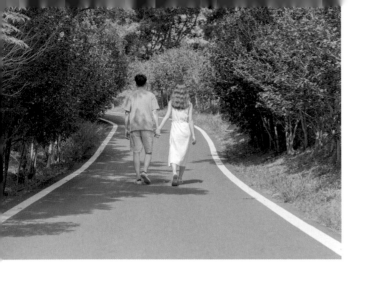
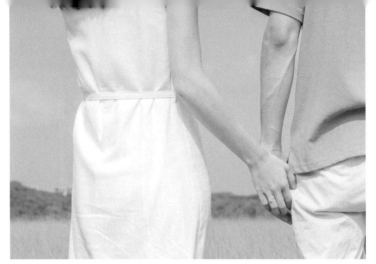

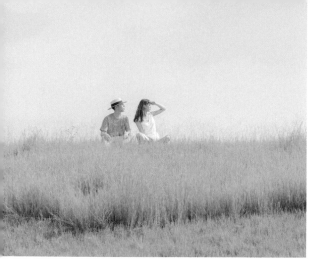

你陪我下雨

我為你放晴

不負之前相伴的過往

只做相互的唯一

不要分離、也不要走散

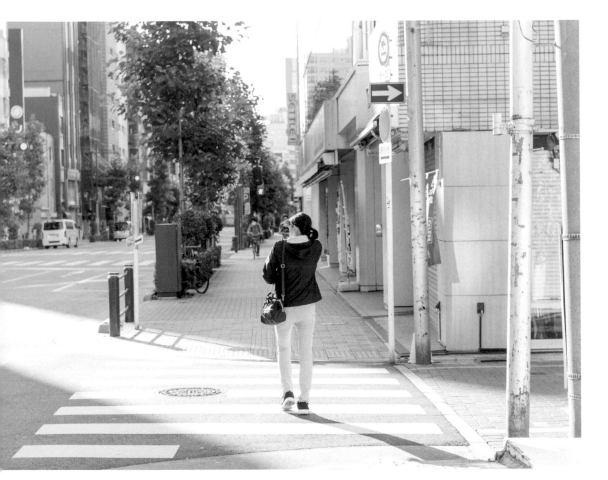

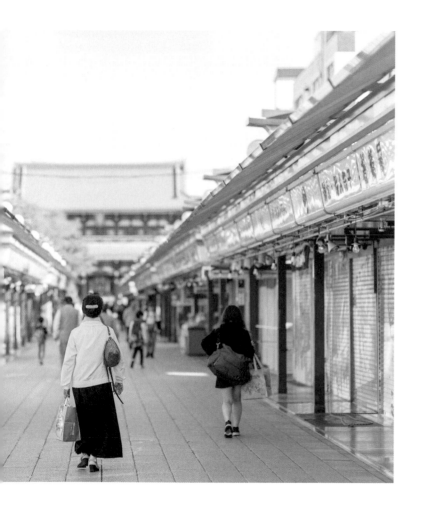
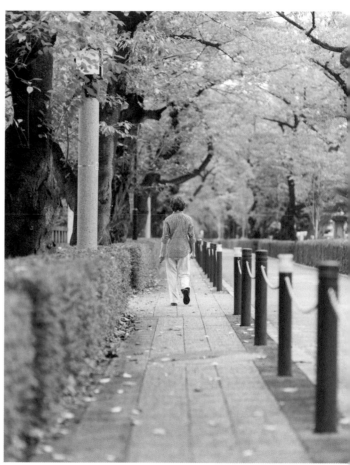

與體內小情緒共處的點點滴滴

Q 你是個情緒起伏很大的人嗎？

A 我是情緒來得快去得也快的人，通常早上生氣，不到中午氣就消了。也太不會把情緒牽扯到別人身上，通常是自己吸收消化；畢竟任何人都沒有權力把這些負面情緒感染到身旁的人。

除非是對方想要跟自己聊聊，不然，我是不會跟他人訴說的。每個人都有各自的情緒要處理，真的不要越線去打擾人，那是不禮貌的。

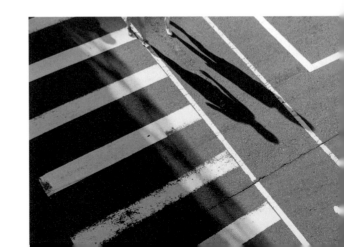

Q 看著你的 QA 限動，你已經
成為同學們的心靈導師嗎？

A 我還滿常收到年輕學子的詢問，大抵都是對未來的迷茫，想要成為攝影師的條件為何？如何接案過生活？商業攝影的眉角是什麼？

也有人問過我感情的事情，但，感情是兩個人之間的事，是外人無法置喙的地帶，不論我們如何提供意見，根本仍然不能解決任何問題，通常我會請他們好好整理自己的心情最重要了。

Q 如果失戀了，該怎麼辦才好？

A 跟我一樣，先哭吧。哭是一個正常能量的釋放。不要讓這個低潮困擾自己太久，若是讓負面情緒一直充斥在四周，影響到正常作息，是無法吸引到正能量、還有更好的人。若身陷深淵而無法自拔，朋友會不知道該如何安慰你，而漸漸疏遠你。

每一段感情並不會如自己所願都能開花結果，唯有談戀愛時好好的對待，分開時用淚水哀悼。我們不只會出場一次，還有下一場呢！

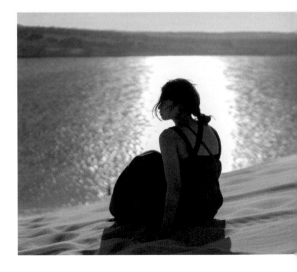

Q 如果好友心情不好，該怎麼安慰呢？

A 請先傾聽、陪伴，他們需要的是一個能夠傾洩心情的出口，而且很少會聽進朋友的建議（這是自己多年來的經驗）。有時候，提供再好的建議，但他們早有想法了，還是必須得等到他們想通了，才能離開那個痛苦的深淵。

\ 不負責 /
攝影講座

與體內小情緒共處的點點滴滴

Q **是不是談完感情，就不會再愛了呢？**

A 一段感情的結束，或許你會認為愛消失了，不，它仍存在於任何地方。存在於朋友之間，即是不常在一起也能相互關心，知道彼此正朝著理想邁進，會不自覺的祝福。存在於家人，提供了令人毫無畏懼的安全感，飛得再遠再高也不怕，因為知道自己還能回到原地。能串聯上述關係的，都是因為愛。

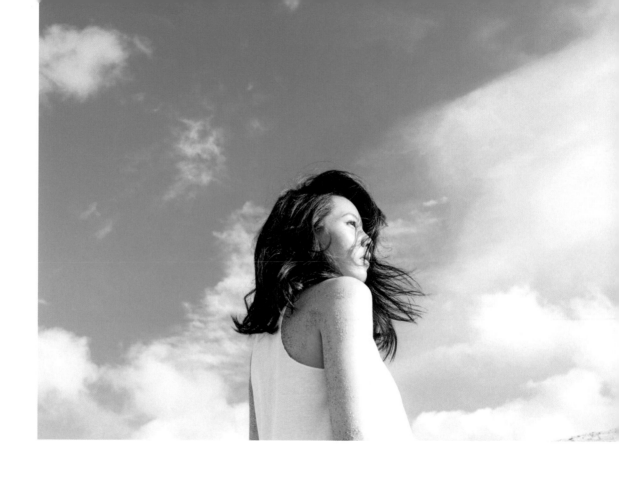

輯四

深縹色

痛與遺憾是生命的養分

「生活壞到一定程度就會好起來，因為它無法更壞。
努力過後，才知道許多事情，堅持堅持，就過來了。」——《龍貓》

還沒過完人生的全部，
所以那些痛苦的事、後悔的事、遺憾的事，
都只能算是過場的標配，而我不過正好遇上。

不逃跑，就直接面對

現今的網路世界震盪太大，往往只要起一個聲浪，輕易地就把人推到浪尖上，再狠狠將其摔落至谷底，來得快去得也快，不知道是不是自己神經夠大條，或說幸運也行，一直持平的生存在這個世界。

曾看到自己認識的攝影師朋友在 Dcard 被公審，討論他的作品是否抄襲了某某攝影師，那時我看到 PO 文時，心想，下一個應該就是自己了吧。

對於眾人的批評，第一次看到時，心情肯定是失落的，但我也不是那種會逃避的人，如果對方的評論也正是自己發現到的問題，就會好好銘記在心中，也必須改進；如果是一長串的抨擊，也只能慢慢消化，再一一應對。

現在網路發言實在太方便了，隨便的一句話就會影響到對方。之前曾聽到有人說過：「有些人說你變了，只不過是沒按照那個人所想要的方式過活。」有些人的改變，一定是生命中遇到了某些狀況，才走到這個現況。而那些說「變了」的人根本也沒經歷過，就直接脫口而出，是否有點太不負責任了？

我們都要小心，不要讓自己的主觀凌駕在對話之上，並試著為對方著想。

這個世界漸漸被數據取代，按讚數、追蹤數，時常會讓人迷惑，進而忘記當初分享照片的感動。

你還記得自己當初追隨某一個帳號時的心情，或是創立自己平台時的雀躍嗎？一定都是不在乎追蹤人數，就只是單純地放開心胸的。就像我喜歡濱田英明，是喜歡他照片予人的舒適度，還有傳達出的理想生活模式。因此，我也不太會以商業考量，去思忖他是怎麼讓追蹤數增高的。

有時看到某些人為了衝點擊量，會刻意的 P 圖，這是很可惜的事，那些拍攝的影像都因為數字而走味了。

因此，感到迷茫時請記得告訴自己，當初的夢想還在心裡嗎？若能做好自己該做的事情，這樣你一點也不會懼怕了。

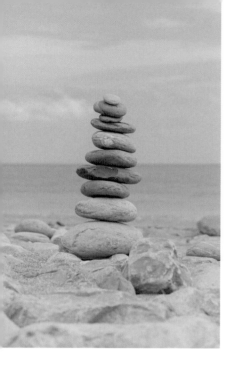
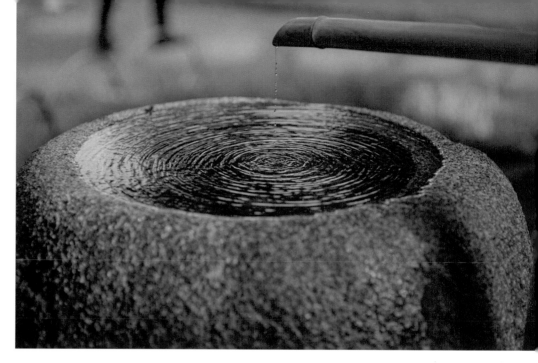

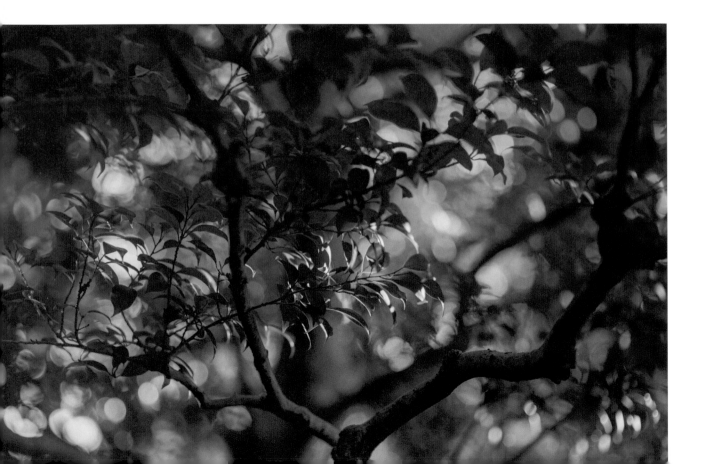

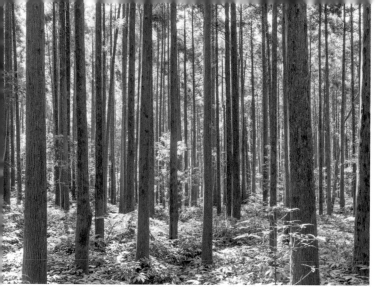

走進山林，

風一來，請仔細聆聽，

老樹、樹葉們都在輕輕說話。

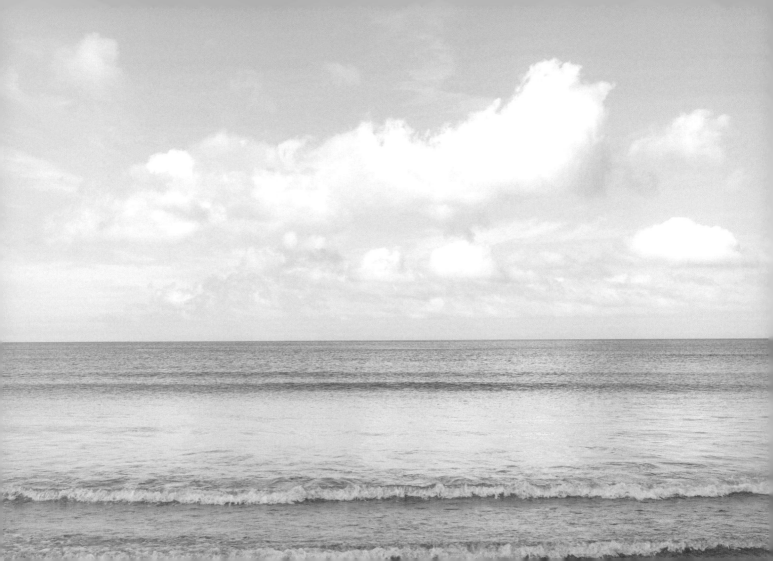

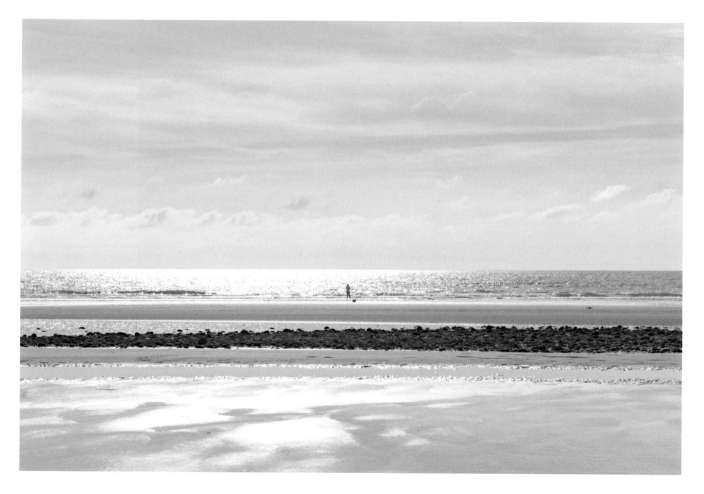

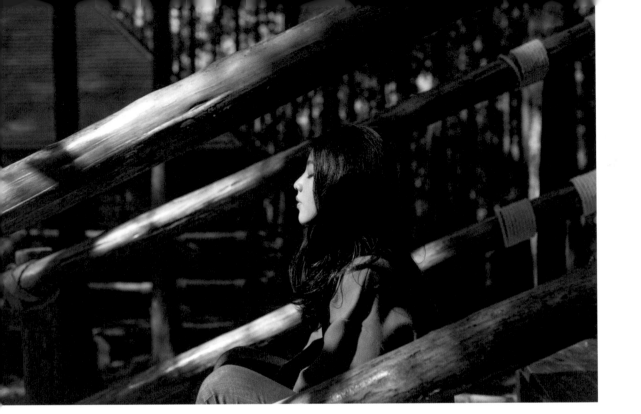

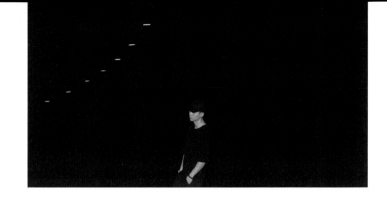

痛了，記得要先療傷

韓劇《機智醫生生活》的頌和醫生曾說過：「當身體感到疼痛時，就是要吃藥。」還滿像自己對於「痛苦」的處理方式，當問題來了就去解決，不讓那些痛留在自己身上太久。但，也可能是自己天生少根筋，樂天也有一點，新陳代謝有點強，不太會讓「痛」困擾自己太久。

告白失敗，對方不喜歡我，就給自己一段時間跟好友大哭講講心裡的話；工作上的困難，唯有不斷地參考同質性的照片、練習取景、修圖，來增進自己的能力。遇上那些讓自己痛苦的源頭，就走到它的面前，想想有什麼辦法可以解決。

痛苦，可以使自己成長，但不要為此陷入深淵太久，徒留自己的情緒空轉，耗費心神而無法自拔。有時候，你以為只有自己不開心，同樣也會影響到與自己親密的家人、朋友。即使他們都不曾直接說：「怎麼了？還好嗎？」但那些動作、眼神還是透露出關懷。你也有過那種只能隔岸觀火的焦躁感，無法幫上忙的擔憂嗎？這種心情很不好受的，也請不要讓家人、朋友經歷。

心中難過的痛感，要在大太陽底下將它攤開，被溫暖、被蒸發，將因痛而生成的腐臭釋放。有人說，痛苦的話不說出來，它會在心裡紮了根，永遠將自己禁錮在那個世界。

痛，總有一天會消失的，但要看你是如何面對，是積極治療，還是消極的放著？這兩個方法沒有對錯，別讓自己痛苦太久，因為身旁的人會擔心的。留下一些疤也沒關係，是為了讓自己注意，小心別再經歷同樣的痛苦。

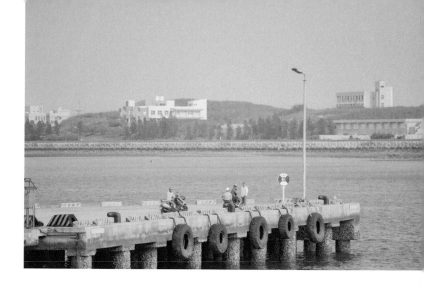

海的盡頭是什麼呢？
應該是天空的溫暖懷抱吧。

現在不說，以後就來不及了

雖然有人說：「某些人的到來，不過是陪自己一段路。」可是，對於有些朋友，你真的會希望他能陪伴自己很久很久，千萬不要因為小小的誤會，或是犯蠢導致情誼生變，真的很得不償失。

現在回想起來，曾經有那麼一位朋友，在畢業前因為一個現在怎麼也都想不起來的原因，我們開始不講話，沒想到就此斷了聯絡。如果當時講開了，是否就不會有這樣的局面了呢？再多的「如果」，也無法改變既有的現實，那也只能期許，在另一個平行時空的我們，依舊和好如初，該原諒就原諒，該講明的就講明，不留一點遺憾在我們的心中。

年少時，所糾結的迷惘與執著的原因，現在根本想不起來，或許正因為是青春吧，才能給出莫名的痛。為了曾經一起笑得開懷、有困難時一起攜手跨過，那些時刻就這麼消散了而痛著；為了應該一直燦爛的回憶卻變得蒼白而痛著。如果成長必須伴著痛，我倒希望不要有這麼多的痛。

有些話，錯過了，再也找不到該講話的對象，
只能將那些話語任它在空氣漂浮，漸漸消散。
有些情誼，在不該斷了的時候斷了，就讓自己
執著一次吧，緊握著這份情感，用盡全力的修
補，起碼不要走到了終點才遺憾。

下一次，他會以另一個姿態出現

第一次去日本旅遊時，總希望能看到日本人心中的聖山──富士山，結果，因天氣太差，怎麼都遇不上，為此還小小難過了一下。沒想到，之後再訪日本，去了鎌倉本來想看海的，在搭江之島電鐵時，一轉頭竟沒想到卻看見了富士山屹立在遙遠的彼端，就像是站在那裡笑呵呵地看著我，讓我把之前沒看到的份，一次補足。

原來之前的遺憾，也能在這時候完滿。之前的遇不上，現在竟以如此驚喜的姿態被我看見。很多事都是如此，像是旅行拍照時，雖然心中有所規劃，若是拍不到理想中的照片，我也不會太難過，因為沒有就是沒有，也從不花一、兩個小時去等待一張照片，因為再怎麼等待也只是徒勞無功，反而錯失了更多美好的風景。即使任性的追求，得到的反饋也不一定呈正比，所以這時我總會想，那些沒看到的景致，他們會在下次以另一個姿態被自己看見。

拍照的心情就該是輕輕鬆鬆的，隨時都保持著被無時無刻的驚喜所塞滿的狀態。對我而言，拍照必須保有一顆虔誠的心，因為是取下大自然所給予的風景，那些被截取的日常，是我必須感謝的。任性是最要不得的事，那只會蒙蔽了自己的雙眼，與那些驚奇錯身而過。

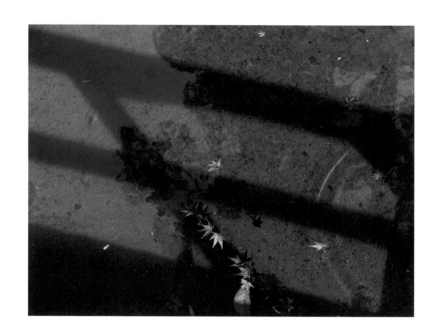

植物花語都藏著人類的傾訴。

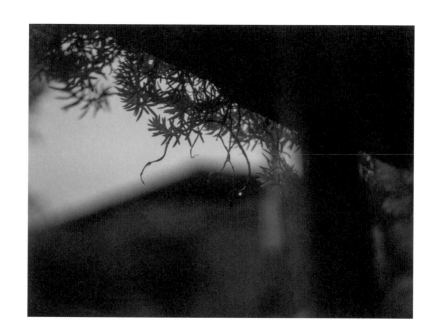

雨天住著一位詩人，用水滴傳達思念。

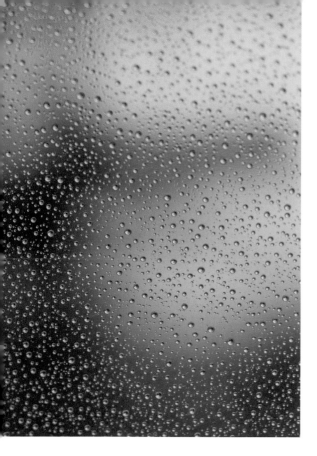

每一次失去都必須度過一段痛苦期

痛苦的起因，是因為曾經那麼喜歡一個人，或是一件事

那種轟隆隆的，像是迎來無法躲避的雷陣雨

全身濕的感覺，身體下沉、靈魂淡出

就吼一吼、哭一哭，讓身體感到疲憊

我想明天到來，什麼都會好一點

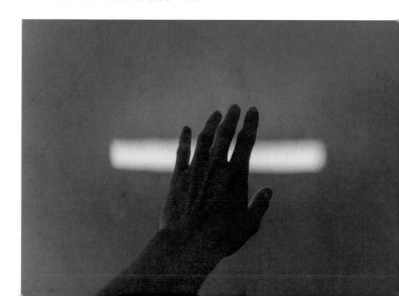

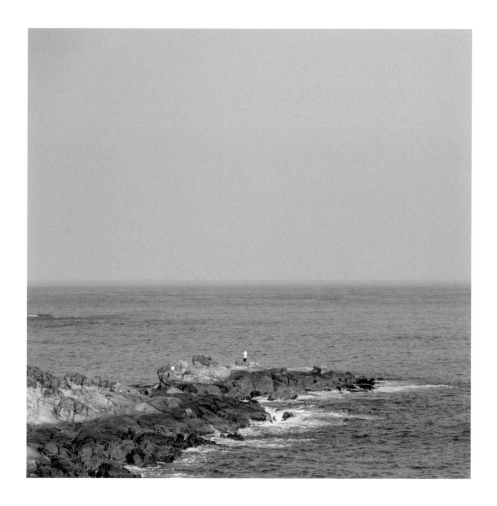

\ 不負責 /
攝影講座

是
那
些
走
過
的
地
方
，
讓
自
己
成
長

Q **如果有外國朋友來，你會帶他去那裡拍照呢？**

A 我一定會推薦大稻埕，不同時節，那裡都會有不同的氣氛。過年時的熱鬧辦年貨，紅色金色喜氣很亮眼；平日下午的輕鬆慵懶感。也因為這裡保留了早期的紅磚房子，是現在城市少見的建築，洋溢著像是可以回到從前的復古感。

我們可以下午兩、三點約在這裡，逛逛商行、吃一碗古早味，拍拍美食與街景。從大稻埕商圈走到碼頭處只要十分鐘的腳程，可以租一輛腳踏車，一路往淡水的方向前行。五、六點的夕陽，最值得拍下了，而且一旁會有小船、房屋、稻田、還有路人們，都讓我像是走進宮崎駿動畫的場景。這時我會注意的是，夕陽灑在稻田上的點點黃光、孩子奮力追逐風箏的模樣、陽光穿過屋瓦的光影，這些都可以將因城市而累積的緊張感完全釋放，一定要來試試看。

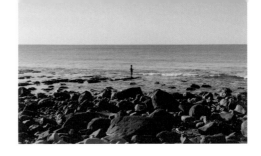

Q 可以分享你拍照時，最常聽的歌單嗎？

A 這邊整理了三種類型的歌單，這都是我在拍照時常聽的音樂，分享給你們。

【旅行放飛必備】 出走（Hello Nico）／ Chemical bus（逃跑計畫）／逃亡（孫燕姿）／環島旅行（熊寶貝樂團）／覺得懂了（熊寶貝樂團）

【當你感到悲傷可以聽一聽】 我們怎麼 love（伍家輝）／長大以後（Vising）／練習一個人生活（南西肯恩）／夜空中最亮的星（逃跑計畫）／願溫柔的妳被世界溫柔以待（綠繡眼）

【讓氣氛更為開心】 おなじ話（humbert Humbert）／ルージュの伝言（松任谷由實）／風になる（Ayano Tsuji）／ Blanco（androp）／小さな恋のうた（humbert Humbert）

Q 你很少分享黑白的照片，為什麼呢？

A 我習慣將世界看得繽紛一些，所以很少會拍黑白的照片，而且黑白照片所呈現的戲劇張力，我還沒那麼擅長，也需要更多的情緒在裡面。

如果是自己過多內在情緒的照片，就不太會直接放在網路上，那些掙扎、心痛感，只想給好友、家人看到，過多的情緒在網路上，也怕會影響到觀看者的心情，我寧願只將對生活的開心留在網路上。

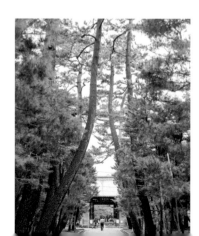
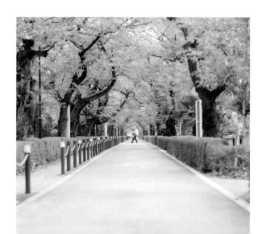

Q 你曾經與哪一本書相遇,是值得慶幸的事?

A 因為自己很少看書,而詩集是唯一能念得下去的書籍,可能是每一首詩,字數少,卻又能簡短且精準的刺進心臟裡。也正好當時的狀態很符合詩的意境,就這麼栽進詩的世界。

當時,讀到陳繁齊的《下雨的人》,而書中的句子令我找到另一種看文字的想法,在此分享給大家。

〈單戀〉

讀你讀過的書/看你推薦的影劇/聽遍你曾張貼的/所有歌曲

那些都不足以讓我靠近你/卻仍然反覆練習/包含嘆息/包含放棄

擅自對一個人/決定了愛/就會在傷心裡/找好自己的位置

輯五 青色

工作上的枝微末節

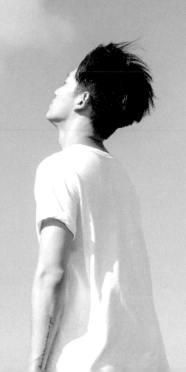

「人生最重要的兩天，就是你出生的那天，
和你明白自己爲何出生的那天。」—— 馬克吐溫

因爲攝影進入了現在的工作，而工作則增
強自己的攝影能力，但是，也要小心調配
好工作與生活的比重，讓拍照這件事，不
是一種壓力，而是快樂。

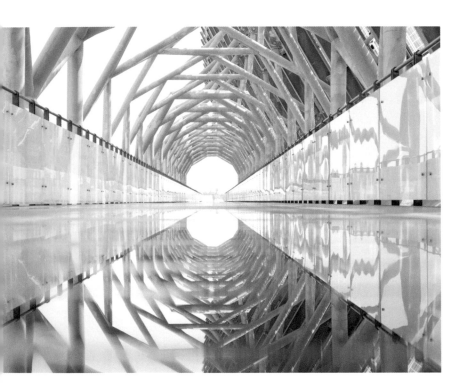
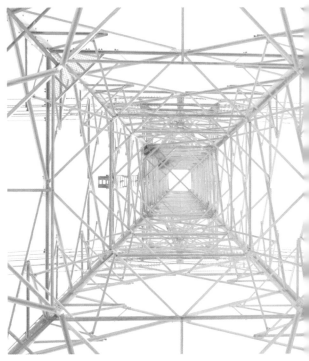

規矩帶來的平衡感，讓人心情平穩

22歲退伍後，我先在姊姊的通訊行打工，同時找尋自己的人生方向。其實，服役期間我就開始接觸攝影了，當時抽到替代役，假日是有休息時間的，可是好友們不是打工、遊學，要不就是跟我一樣在當兵，一個人沒事做時就出去走走，但，總是要記錄些什麼吧，想說不如來拍照吧。

那時，買下了一台二手的類單眼Cannon G1X，以亂拍居多，直到累積的數量過多時，才想到是否要將照片存放在雲端，因為自己的粗線條，電腦常因中毒而壞掉，使得照片全數不見，於是想要找個平台存放。這樣一來，即使電腦壞了，也能留下為數不多的珍貴回憶。思考之後，便選擇在Instagram落腳。

應該是從2013年開始的吧，我從未想過自己的照片能受到大家的歡迎，最初只是單純的分享，或許那時候正好盛行日系空氣風格的影像，而自己就在那浪潮上，因而才被注意到。

以前拍出來的照片，都是16:9的比例，這是電影常見的規格，這樣的影像極富情感，宛如可以走進那由攝影者所建構的世界。

當時，我會將16:9的照片放入Instagram的1:1構圖中，發現這樣上下留白太多，相對讓影像露出比例較小，於是，開始選擇用正方形構圖來拍照，沒想到這樣的方式卻激發能拍出更多的可能，可以增進攝影構圖的技巧，更能用不同的角度來看這個世界。

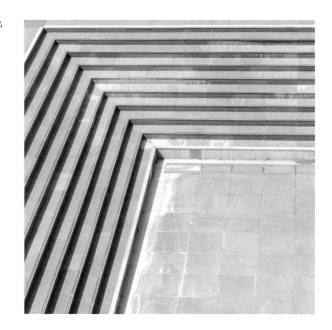

正方形構圖更爲規矩，其所劃分出來的九宮格，只要將被攝物放在其中一個格子內，就能達到完美平衡，視覺上的比例跟協調感，令人心曠神怡。我常把手機或相機的格線打開，例如拍攝海平面，就會將海的水平線對準格線，時而正中央，時而三分之一滿。那時，我試著將 16:9 的照片直接放進 Instagram，由它們裁出 1:1 的比例。說來有趣，不論怎麼裁，總是會有獨特的關注點，讓人無法忽視。

回顧 Instagram 的演變，其實還挺有趣的。之前僅限放一張照片，對我並不是障礙，可能是將這個平台視爲影像日記，記錄了當天的心情，想放什麼圖就放什麼。最初，只能放正方形照片，還記得一打開 Instagram 瀏覽照片時，大家的影像都予人一種舒服感。例如，只是一根直挺挺的電線杆，不論安排在畫面正中或是偏左偏右，都能維持不錯的平衡度，簡單卻很有設計感。雖然現在已經擴充到可

以放 2:3 或 4:3 比例的影像，能增加畫面故事的張力、壯闊感，但我還是最常使用 1:1 的構圖。

不知道你是否也有同樣的心情，看著別人的影像感到愉悅時，那是因為自己的內心與該畫面產生共鳴，我也期望自己的影像能與觀看者心靈相通。若有人看著我的照片，發現原來日常也可以如此不一樣，激起大家也想拍出屬於自己「簡單卻不簡單」的生活，這種微小的快樂就能促使我繼續拍下去。

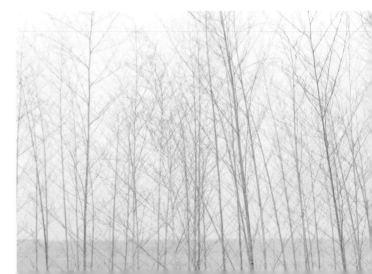

逃避一時又如何，找到自己的不適任也很好

很多人會問我：「當網拍攝影師如何？」「好像可以去很多美美的地方拍照？」「哇，你竟然跟ＸＸＸ模特兒合作！」「可以出國拍衣服耶，真好！」句句都在表達對於網拍攝影師的嚮往，不如我就來分享這幾年來的工作體驗吧。

原以為當興趣成為工作時，應該是最開心的事情了；卻沒想到竟是壓力的來源。一整個禮拜都在拍照、修圖，到了假日便毫無出門外拍的動力，工作忙碌到只想在家好好的休息。但大腦一直提醒著自己：「為什麼要讓工作攪亂了原本的生活？」於是，我給了自己三個月到半年的時間好好去適應這份工作，如果這種壓力一直持續而無法解決的話，那我就不要當攝影師了。

壓力是毀滅的契機，卻也是成長的推進器。剛開始工作的三個月，我幾乎天天與老闆工作到很晚，加班到凌晨 2、3 點是常有的事。光是憑著一股熱忱是不夠的，還要積極地學習，讓自己精準到位。一開始我什麼都不會，只會拍照、手機修圖，老闆卻教我如何使用電腦軟體修圖、排圖，從單純的攝影到掌控網頁上排圖的風格之美。

老闆在教導我的過程中，曾說過：「我不會一步一步把你教成『我』，千萬不要成為『我』的影子，你得摸索出屬於自己的風格。」就這樣笨了半年，不懂就去問，問了被罵也沒關係，從原先的凌晨 2、3 點下班，提前到晚上 11 點、再來 7、8 點，老闆也開始放手讓我去做。那種終於可以放鬆的海闊天空，是最興奮不過的，因為看到自己的成長，同時也找到了自己的攝影模式、工作步調。

身為攝影師，我不是只做拍照的工作，當然還有後續的修圖，以及最重要的排圖。你在網頁上看到的照片，不僅是衣服的細節，還包括了

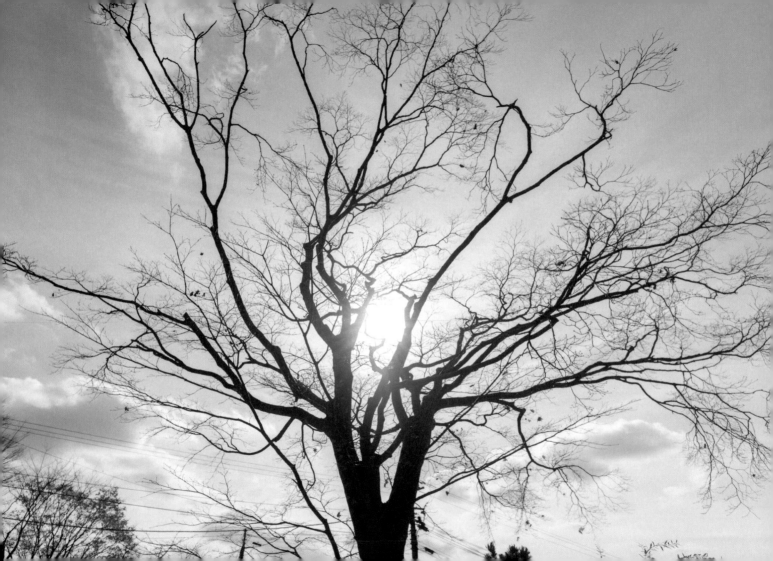

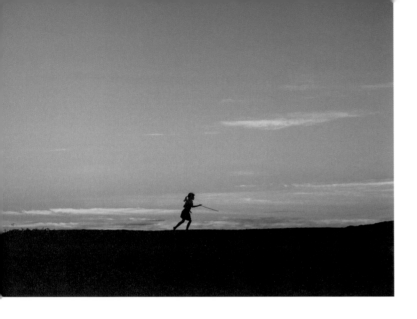

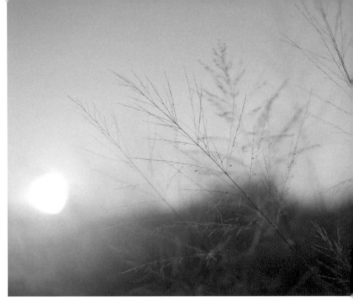

這一季的衣服想要帶出來的氛圍是什麼，從近到衣服的材質呈現，遠到整體服裝搭配的情境照片，在在牽涉到一種美學，是極其細微的抽象概念。

要怎麼讓顧客被影像吸引進而衝動購衣，整體的視覺感相當重要。這讓我想起電影《高年級實習生》，片中女主角茱兒是一家時裝電商的老闆，她要三不五時的確認網頁首圖的影像細節，哪一件衣服要放大、顏色的配置，都是惡魔細節。在摸索中體會到失敗，也曾獲得大家的好評，種種成敗堆疊出屬於自己的一套方法。

工作上一定會碰到討厭的事情，但我還是會努力去拚拚看，即使拚過之後，發現自己根本沒能力，也會看清一些事情，不是很好嗎？如果就這樣逃避、閃躲，就什麼也不會了。

之前老闆曾說我的打燈技巧較弱，於是我就開始鑽研光的走向。例如，早晨的光線角度是如何切進來的，那麼，架燈的位子就放在那裡；還要學習如何調整色溫。我知道棚拍的商品照片，因為光線問題總被我拍得死氣沉沉，於是學習怎麼將閃燈打成像是自然光。

唯有不停歇的「多看」，才能累積自己的實力。不僅參考許多如何打燈的專業攝影書籍，也因為身處在時裝產業，我也會參考目前同質性的網拍服飾品牌，更甚者，廣蒐各大國際知名品牌。然而，這些打光、架燈的技巧，都只能當作參考，無法百分之百抄襲，畢竟情境不同，很多方面都是需要去變通的。而且不同攝影師所使用的特殊光源，有紫色、藍色，還有自然光，都要細細觀察他們是如何拍出衣服的光影，讓商品有更好的詮釋。

大量閱讀雜誌也是增進自己拍攝能力的好方法之一，不論日系、歐美系我都會買下來研究。因為目前我任職皂公司產品偏韓系，因而也會參考日系的拍攝風格。建議你不妨針對所身處的環境，先以相似的品牌做為參考，之後進階再嘗試不一樣的可能。

至於香氛要怎麼拍出味道呢？是否要用情境的擺設來強化；鞋子要怎麼拍出它的帥氣，要請模特兒擺出什麼樣的姿勢……，這些都必須倚靠「多觀察」、「行前多做功課」，久而久之，便能在心中拿捏出想要的構圖，但，一定要加入自己的創意，才能拍出有別於其他品牌的味道。

成為厲害的商業攝影師沒有捷徑，或許是我自己太笨而找不到快速的方法，只能靠不斷的練習，體會其中的挫敗。因為痛過，才知道哪裡需要改進，這些都是屬於自己的寶藏。

原來網拍攝影師不是單純拍照就好

「相機、電池、記憶卡、鏡頭」這是每次我出門拍照前的口訣，彷彿多念個幾次就能安心，直到現在也依然如此。

記得第一次拍攝模特兒時，我的整個手心都是汗水，前一天晚上根本睡不好，腦中都是恐怖的景象：商品（衣服）沒帶齊、下雨、場地無法配合。幸好，現場拍照都很順利，應該是夢中把所有的厄運都經歷過了。

除了拍照的過程，前期的準備工作也十分吃重，確認好當季的服飾風格後，就要翻找很多關於空間素材的參考，然後開始「搭景」，需要何種裝飾，桌椅的擺放，甚至要去採購鮮花、布料、小物器具等，這需要一個星期的時間。更重要的是產品，衣服要事先燙過、整理，才能拍出懸掛在衣架上的輕盈模樣。雪紡紗、棉質的布料，需要個別拍出飄逸感、蓬鬆柔軟感。

還記得當初面試時的天真，整理了 Instagram 上的照片當作履歷，心想：「自己還滿會拍的，應該不是難事！」實際工作之後，才發現根本不是那麼一回事。

在正式進入工作之前，我們難免會充滿想像，這時候便必須放掉那些先入為主的觀念，就像我，總以為拍照不過是與人開心互動，然後就能拍下一幅幅漂亮的照片……。其實，拍攝現場是緊繃的，不僅要照顧模特兒的心情，還要確認商品（衣服）的呈現效果是否如預期，最重要的是，害怕自己被模特兒認為是菜鳥攝影師。

我不敢說自己是攝影師，因為還要學的東西實在太多，對外只會說自己是個攝影工作者，也希望有朝一日能成為專業的攝影師。大家給予自己的稱讚，我會默默收下並感到開心，卻不會把自己放到「攝影師」位子，害怕因為自滿而不懂得成長。

每一次的攝影工作結束後，便會自我檢討，例如角度的問題，把模特兒拍得太矮；修圖時，也會看到細節的缺失。每經歷一次就是打擊。

曾經，我也在加班的夜晚自問：「每天都要搞到這麼晚才能下班嗎？」「我應該撐不了多久吧」「如果未來都是這樣，我該怎麼辦？」但，即使這樣我仍然沒有放棄，也沒想過要做多久才停下來，還是乖乖的悶頭苦做，凌晨 3 點睡覺，7 點起床，日日充滿著學習與挫折。

迷惘的時候，或許想著自己正在通向夢想之路，這些困難是為了歷練自己的能力，成為更厲害的攝影師。這是我唯一的信仰。

網拍攝影師的解密：出國拍照，都是為了公事

總有很多人會用羨慕的語氣對我說：「好棒，你又可以出國了！」「工作結束，應該就可以出去玩吧？」因為工作需求，我常要跟老闆飛到韓國批貨，挑選想要販售的服飾，大概是每個月簡短的三到四天行程。

其實，這樣的行程十分緊湊：第一天，一下飛機就前往批貨地點，第二天就要拍攝衣服的細節、甚至是路上街拍的情境照片，第二天凌晨再次批貨，第三天離開。

當你正處於工作模式期間，精神是無法有一絲鬆懈的。在當地抓拍時，每一天的行程都在找尋合適的地點，咖啡廳、街道等，用雙腳徒步探索。

更別說還有天氣這個變動因素，夏天氣溫高，實際在外拍攝的時間有限，天氣一熱，模特兒的狀態就無法維持太久；冬天溫度則是零下起跳，連手指都凍僵、相機的耗電量也大。與此同時，還要練出厲害的下腰、跪姿來取景。

每一份工作都有其光鮮亮麗的外表，等到實際接觸，才知道並非想像中的容易；有可能你在羨慕某人的工作，而那個人也羨慕你的工作呢！我喜歡這份工作，所有苦的、酸的、痛的、快樂的，都甘願承受，畢竟這是自己所挑選的，就應該認真迎接這段歷程。

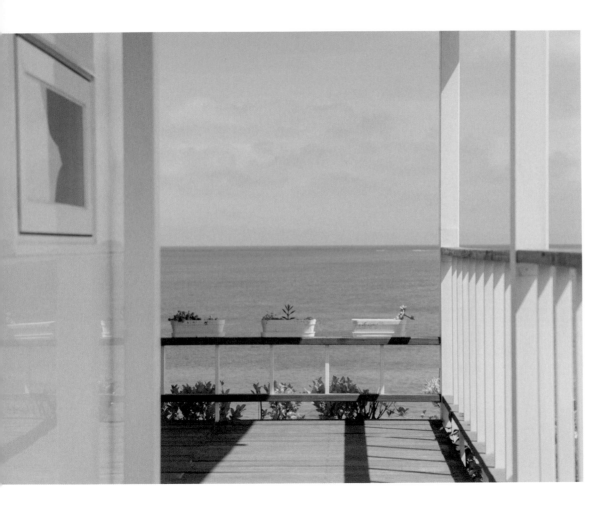

網拍攝影師的解密：服飾的靈魂在於模特兒

來說一件有趣的事情。當你在挑選衣服時，是否會因爲模特兒的關係，就想要買下那件衣服呢？其實，大多數的人都會這樣挑選吧，「這件衣服我喜歡，而且ＸＸＸ穿上了，更喜歡！」總覺得自己也能穿出這件衣服的質感。因此，一件衣服的熱賣，除了搭配得宜之外，模特兒更是將服飾撐出立體感的靈魂人物。

每一季的新衣服一出來，我會與老闆一同挑選要適合的模特兒，除了線上知名的模特兒，也會與素人模特兒合作。

之前與專業模特兒合作時總是很緊張，很擔心他們會因爲自己的「菜」而不開心，後來才發現壓力都是自己找的，模特兒們都十分親切，而且他們也因爲拍過太多的商品，有時還會提醒我該注意哪些細節。

模特兒們都有自己的節奏，姿勢也十分流暢，只要在合作之初提出拍攝的方向、關鍵字，他們就能立卽進入狀況，裙子要怎麼旋轉、拉起，展現飄逸的狀態；肩膀、腰的弧度，展現服裝的輪廓線條。因此，若是這一批需要拍攝 50-80 套衣服的話，眞的非拜託他們幫忙不可了，拍照的步調、換裝的速度才有可能在一天拍攝完成。

當然，也是有跟素人模特兒拍照的時候，就像新創品牌想要拍出新鮮感。但與素人模特兒合作前，在準備時期這段時間，我一定會先聊天卸下他們的心防。並且提供情境故事，告訴他們可以做出什麼樣的動作，看樹、看花、看草，然後要有什麼情緒的表現，而我就在外圍跑來跑去，去抓拍自己想要的畫面。然後，拍個 30 分鐘之後，先休息再繼續進行。

一件完美的合作案，就是所有配合人員都能精準到位，才能將過程中的辛苦化爲甜蜜的果實。

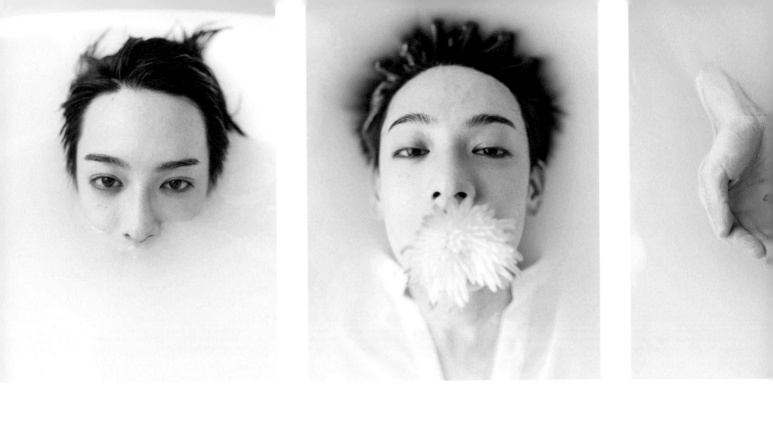

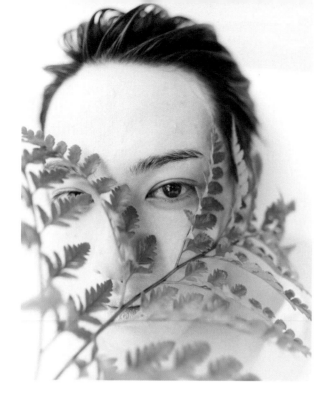
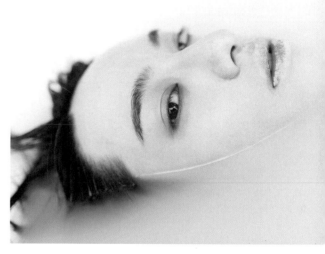

第一次看到修甫的照片，心想應該是來臺灣讀書的日本人吧，他的眼睛有著凝望遠方的波光粼粼。終於在拍攝現場相見，這個宛如從日本漫畫走出的男孩很活潑可愛，拍攝過程中，他好像知道我想要的眼神和肢體動作，所以十分順利完成。如果要為這組照片命名，應該是夏日玻璃彈珠的蘇打男子。

網拍攝影師的解密：整理照片，也是整理心情

我工作至今已有五年的時間，也拍了不少照片，因此，妥善地整理相對應的資料夾，也應該算是能力之一吧（笑）。

在我的資料夾中，會分出素材類：「商品」、「服飾」、「空間」等，例如「商品」還會細分出「鞋子」、「保養品」、「飲料」等，裡面囤放的，除了自己的作品，還有各大品牌的官網，看到喜歡的、值得參考的商品照片，就會截圖下來建立起資料庫，當作日後接案時，可以與客戶、老闆討論的依據。

有趣的是，知名品牌在拍攝服飾、保養品時的呈現方式很不一樣，且每一季都不同，卻又能維持該品牌的一致風格，關於這些，我就會通通收錄在資料夾中。

我在搭景＞修圖＞排圖也有一套自己的流程，那是為了讓自己不致於慌亂了手腳，也不會漏東漏西，經過無數次的自我調整而成。

所以有些資料夾也順應這流程而生，這樣一來，在一邊調整的過程，還能參考前期，甚至更早期的作品來做為參考。

雖然自己並不是《怦然心動的人生整理魔法》的近藤麻理惠，但是看著資料能被整理得井然有序，並且可以直接取用，提升自身的工作效率，提早下班的心情應該足以對抗任何的壞心情吧。

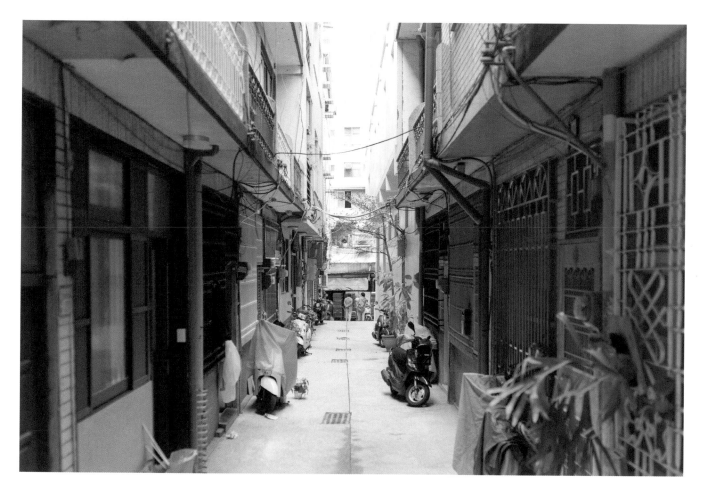

網拍攝影師的解密：修圖技巧分享

這可以分成兩種的修圖技巧：

●工作上的修圖

我在工作時，通常會修人物的比例，但不太會調色，盡量以自然光的顏色為主。拍出衣服的原色，棚拍打燈的光線在一開始便設定好，那麼，後製程序就會相對輕鬆許多。

另外，還會針對衣服上的線頭、皺褶修掉，就是最大的工程了。

●日常的修圖

我喜歡拍出溫度介於 26-28 度的照片，因為那樣是最舒服的時候，通常會調整藍與綠的範圍，這樣能輕易地調整出日系風格的照片。在此提供 Photoshop 的畫面做為參考。

我最常使用的攝影 APP 是 NOMO，能輕易拍出底片質感。若是修圖的 APP，就會是 Afterlight 或是 Instagram 的內建程式。

若是要上傳到 Instagram，我會先將影像檔案上傳到 Dropbox，再從 Dropbox 直接轉傳到 Instagram。這樣一來，比較能呈現出影像的原始色彩，不易跑色。

Afterlight 的 CLOVER、TITAN 模式。

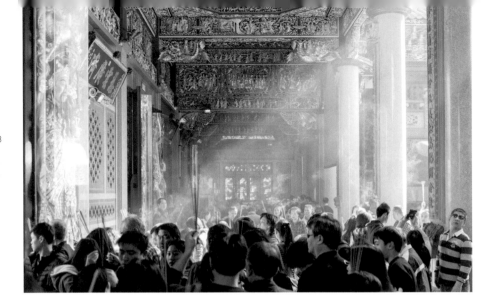

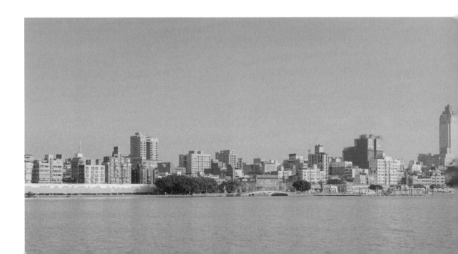

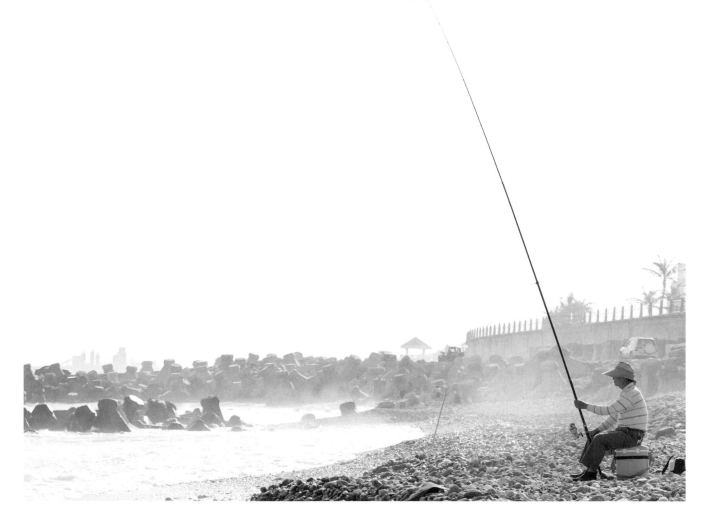

\ 不負責 /
攝影講座

關於工作沒說的後記

Q 可以分享你的一日工作行程嗎？

A

09:00 早餐、收信

10:00 架設燈具、測光、連接螢幕

11:00 商品、模特兒拍攝

12:30 午餐

13:30 下午場拍攝

16:00 結束拍攝，存取檔案備份

17:00 選圖、修圖

以上是在工作室棚拍的時間表，若是要到戶外拍照，就會盡量抓在六個小時能結束。若時間拉長，不僅會消耗模特兒的耐力、費用也會增加。在夏天拍照時，要記得補充水分（可以直接先灌一瓶 FIN 最好），否則一定會中暑，必須要小心。

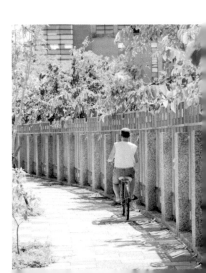

Q 你是如何調配工作與生活的拍照時間？

A 我總是會想到「初心」這兩個字。聽起來有點傻氣，我喜歡拍照，在這樣的過程中讓自己快樂，卻往往因為工作而被貼上「不快樂」的標籤。能在長大後，還可以找到自己的興趣，實在不容易，若為此捨棄將十分可惜。所以，我會強逼自己在假日拍照，努力發掘新景點，試著轉換心情。

畢竟工作時，主角是商品，為了客戶而拍；但假日的拍照，就是順著自己的心意，讓自己快樂很重要。在放鬆心情拍照後，不僅能為工作找到一些創意，也是為自己的工作投資。

\ 不負責 /
攝影講座

關
於
工
作
沒
說
的
後
記

Q **曾經有因為私人的情緒而影響拍攝工作嗎？**

A 根本不會。即使前一天因為私事而難過著，可是一到拍攝現場，就是直接投入工作環境，腦中只會思考著要如何跟模特兒溝通、畫面的呈現，那種工作的壓迫、忙碌感，會排除先前的壞情緒。往往是收工後，才會想起之前的難過（苦笑）。

Q **在工作上曾做過讓自己後悔的決定嗎？**

A 如果要說後悔的話，應該就是在整理照片時，我總會想著「如果那個景若能再多拍一個 Cut 就好了。曾經有一次是接近傍晚的拍攝工作，心想，用自然光應該還是可以完成的，可是時間不等人，光線越來越微弱，直到回到家修圖時，才埋怨自己當時怎麼不補上閃光燈來加強光線。這些一點一點的後悔，卻是我日後很好的經驗累積。

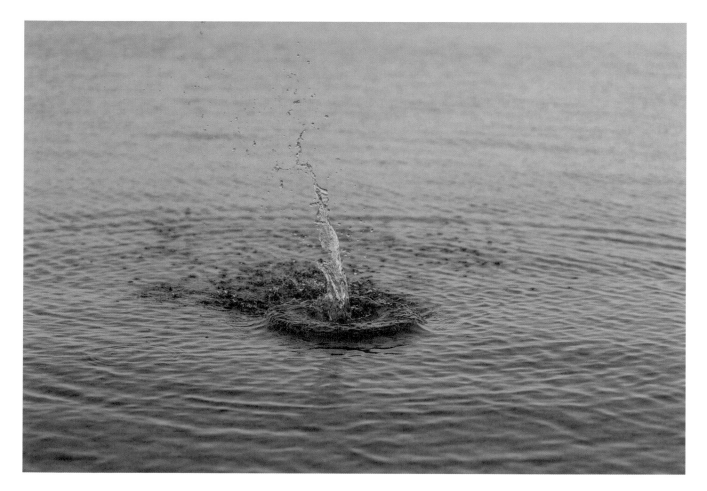

\ 不負責 /

攝影講座

關
於
工
作
沒
說
的
後
記

Q **工作是否對你造成了一些影響？**

A 真的要感謝這份工作，它訓練了自己的美感、色彩的選擇、還有日常的敏銳度。以前還沒接觸攝影時，對於生活周遭的景象是毫無感知的，不會去觀察光影的變化、季節的轉換，但透過觀景窗，現在的我，連空氣的味道都能去感受。

Q **請問你會經常為了工作而熬夜嗎？**

A 除了剛進入工作那半年，因為還在摸索狀態，之後就不會熬夜了。我的時間十分規律：12 點入睡、7 點起床、9 點上班、6 點下班。正因為之前曾體會過熬夜的痛苦，隔天會十分難受，因為睡不飽、精神太差，導致工作效率極低。因此，我會建議大家都要能睡得飽，這樣才不會讓判斷失了準頭。

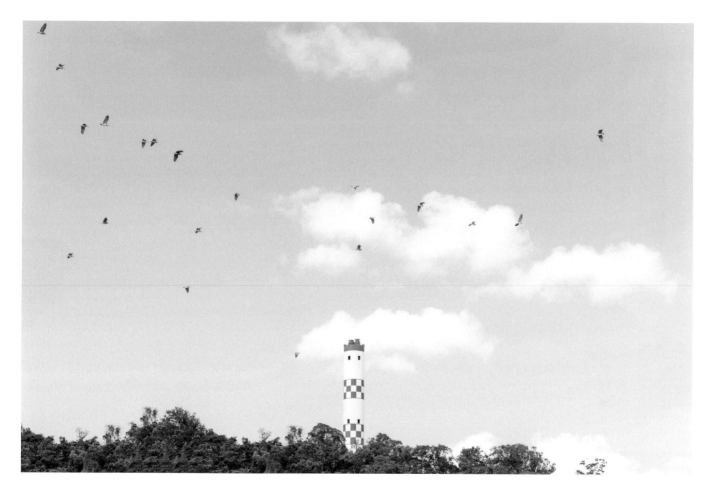

Q 如果碰到棘手的拍攝工作時，你會如何讓心情放鬆？

A 即使拍照多年，每一次的拍攝工作都一樣會讓自己感到緊張、焦慮，這時，我就會打開宮崎駿的動畫配樂，催眠自己可以順著輕快的樂音，然後整趟攝影過程就能夠順利的結束。收工後，想著自己竟如此緊張，也覺得有點可笑，但身體的直覺反應實在無法改變啊（苦笑）。

Q 請問你的攝影配備是？

A 我在工作與生活上，都是使用 SONY A7 III 居多，常要爬山下海、騎腳踏車四處亂晃，一台輕巧、卻又專業的相機是必須。24-70mm 進可攻退可守，是工作常用的鏡頭頭、135mm 是我常拍人像、街拍的鏡頭、55mm 會是以生活隨拍為主。接著介紹是我的手機 iPhone XS，搭配 APP 的修圖十分方便；另外，還有一台隨身放口袋的相機 FUJIFILM XF10。

寫在《青空》之後

我是在某個夏天開始喜歡上拍照的，當時的我對未來沒有太多期許，幸好，這一路上有家人、朋友的支持與鼓勵，就像羽毛般輕輕地陪伴左右。隨著日子的積累長成豐厚的翅膀，我才得以開始飛翔。

細數到現在，生活中有太多的小幸運。決定進入攝影工作，家人並沒有反對、質疑，放手讓我在自己的小宇宙運轉；每當遇到沮喪失落的時刻，朋友會爲我點亮溫暖的光，走出那些負面。懂得什麼是「不計較得失的付出」和「放下才是成長」，如果沒有他們，我可能深陷泥淖，還學不會放晴。

還要謝謝我的老闆們，相信一個原本只會用手機修圖的人，並給予了極大的空間，教我要用自己的方式學習攝影，以及除了攝影之外的各種應對。

最後，還要感謝一直看著我的影像的你們，當自己在摸索攝影的時候，有著你的照看，那些日常因爲有了你們而更有活力，彷彿是永遠不會失去的風和日麗。

希望我的影像能在你們的世界，永遠放晴。

MUCHING

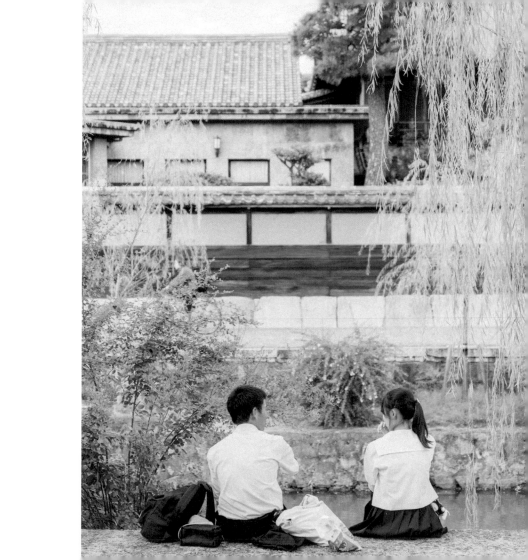

青空 一片蔚藍、一點綠，還有
關於那些喜歡，和夢想

攝　　　影 | 目青 muching
採訪撰文 | 悅知文化團隊
發 行 人 | 林隆奮 Frank Lin
社　　　長 | 蘇國林 Green Su

出版團隊
總 編 輯 | 葉怡慧 Carol Yeh
企劃編輯 | 鄭世佳 Josephine Cheng
責任行銷 | 陳奕心 Yihsin Chen
封面裝幀 | 木木Lin
版面構成 | 張語辰 Chang Chen

行銷統籌
業務處長 | 吳宗庭 Tim Wu
業務主任 | 蘇倍生 Benson Su
業務專員 | 鍾依娟 Irina Chung
業務秘書 | 陳曉琪 Angel Chen・莊皓雯 Gia Chuang
行銷主任 | 朱韻淑 Vina Ju

發行公司 | 悅知文化　精誠資訊股份有限公司
　　　　　　105台北市松山區復興北路99號12樓
訂購專線 | (02) 2719-8811
訂購傳真 | (02) 2719-7980
專屬網址 | http://www.delightpress.com.tw
悅知客服 | cs@delightpress.com.tw
ISBN：978-986-510-094-0
建議售價 | 新台幣360元　　　首版一刷 | 2020年08月

國家圖書館出版品預行編目資料

青空：一片蔚藍、一點綠，還有關於
那些喜歡，和夢想 / 目青著. -- 初版.
-- 臺北市：精誠資訊, 2020.08
　　面；　公分
ISBN 978-986-510-094-0 (平裝)

1.攝影集
958.33　　　　　　　　　109010744

建議分類 | 藝術設計、攝影生活

線上讀者問卷

悅知夥伴們有好多個為什麼，
想請購買這本書的您來解答，
以提供我們關於閱讀的寶貴建議。

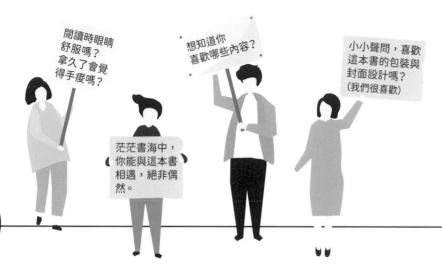

閱讀時眼睛舒服嗎？
拿久了會覺得手痠嗎？

茫茫書海中，你能與這本書相遇，絕非偶然。

想知道你喜歡哪些內容？

小小聲問，喜歡這本書的包裝與封面設計嗎？
（我們很喜歡）

請拿出手機掃描以下 QRcode

或輸入以下網址，即可連結至本書讀者問卷

https://bit.ly/2DPt4b7

填寫完成後，按下「提交」送出表單，
我們就會收到您所填寫的內容，
謝謝撥空分享，
期待在下本書與您相遇。

dp 悅知文化
Delight Press

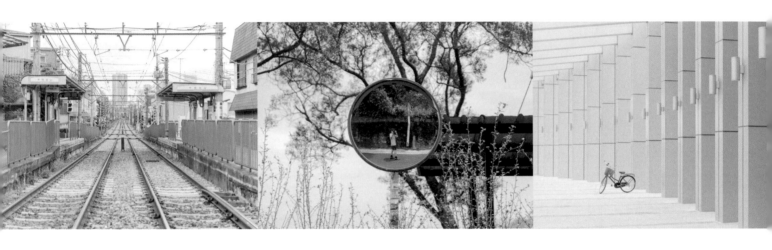